浪漫編輯室報...

降價大方送！

...原創衍生商品尖叫現身！

...博覽會並舉辦系列浪漫簽繪活動！

今夏的浪漫新突破！

八月，是暑假最熱，但也開始火力減退的分水嶺，同時學生朋友的美好假期已經過了一半，而浪漫的秋天在此時正逐日逐日的接近，因此八月的心情，難免會有點微妙又複雜。漫畫的八月必然是熱鬧非凡、漫畫迷不無聊的一個月份。

從8月6日起，第十六屆漫畫博覽會將以「夢想成真Dreams Come True」的主題開展，今年《亞細亞原創誌》浪漫雙月刊也將正式參與這次的漫畫盛宴，與長期支持我們的朋友們在會場直接交流。

浪漫有簽書會？
我要快點去!!

這期浪漫的內容當然又是滿載豐富過癮，最有趣的是我們還特別規劃了一次很搞怪的漫畫創作形式～找了獨立漫畫界的兩位怪咖──Fish王登鈺與艾爾先生一起夢想共創。這兩位漫畫美術風格與敘事處理手法大不相同的作者，究竟能激盪出甚麼樣的超碰眼火花？成果實在令我們～驚艷！

這次先由Fish發難，繪製了兩段畫面精彩滿溢到爆炸的無對白短篇，再由艾爾先生接手，並完全不過問Fish創作的初衷，僅以他個人的靈感角度切入，重新拆解再詮釋填入對白，使得作品最後的呈現，可能與Fish的原意相差十萬八千里遠，但卻充滿新鮮刺激的錯置樂趣。這種讓圖面與內文相互挑戰卻又融合一起的作法，希望可為讀者帶來與過往不同的漫畫新經驗。

最後，八月是屬於爸爸的月份，編輯部在此祝天下的父親們「爸爸節」快樂！

▲可愛的大抱枕、超可愛的束口袋背包、精裝筆記本……原創誌原創衍生商品終於發表啦！

Tea Cat &
Home Dog

—— 王子麵 ——

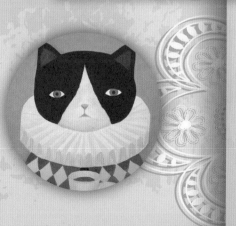

優雅的茶貓是生活靈感達人
忠心的家狗是所有人最好的朋友
今天開始，讓茶貓和家狗陪著我們
度過每一天幸福滿滿的靈感生活吧！

王子麵

浪漫會客室

製作

浪漫編輯室

浪漫

優游於插畫藝術的靈感高手！

王子麵

「Tea Cat & Home Dog」

插畫家王子麵，以一顆堅強又溫柔的心，優游於插畫藝術的大海。

今年暑假，王子麵老師正式和亞細亞原創誌合作推出她的原創品牌系列商品，希望將她近年畫作中的濃濃溫馨和療癒風格的作品，完美的傳遞給所有讀者們。

Q1：老師的筆名叫王子麵，為什麼當初不是選擇更可愛、更夢幻的名字呢？

A：這是我國小同學叫我的綽號喔，長大繼續使用。

Q2：在踏入插畫界之前，老師曾有的出版社經歷，這對您往後的創作有何影響？

A：能同時擁有插畫與編輯企劃的能力，辛苦的收穫都會是自己的，也算是坐辦公室時期操練下來的結果。

Q3：後來決定放棄上班族穩定的生活，專心從事圖像創作。這中間的契機是？

A：哈哈哈，其實我是被主管硬生生砭資遣的喔！現在才知道人生中的貴人不一定是幫助你的人，而是擊倒傷害你的人。後來加入漫畫工會，撿了三場大家不要去的演講機會，開啟了我的人生轉折點。

王子麵

浪漫會客室

製作——浪漫編輯室

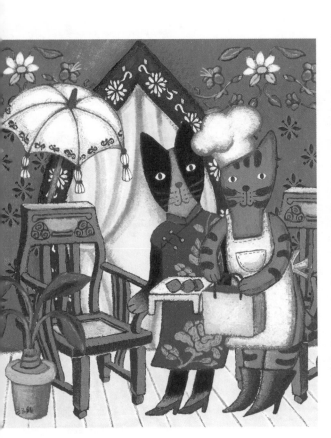

Q4：曾經在漫畫公會擔任幹部，以插畫家的角度如何去看待國內漫畫界的人事物。

A：說實話，政府並不尊重藝術與體育。當這些選手與創作者在國外得獎歸國，政府的育才策略也才五分鐘熱度。這樣會使台灣留不住人才，所有沒有背景的藝術家都得靠自己以萬分的努力才能闖出一片天。

Q5：在各地皆有圖畫教學課程，老師對於教學的理念，及對有心創作的學生想說的話？

A：有高學歷不如有同理心，有地位不如有肩膀。其他技能都能日後慢慢培養訓練，唯有尊重與禮貌的態度不能等。所以我會先要求學生做到尊重與禮貌，其他再談。現在的孩子都較自私無感，也不知道未來要做什麼，我認為先不挑工作，累積不同的工作經驗最好，避免活在自己的世界與社會脫軌。工作經驗是創作最好的靈感，畫出來的圖才會有生命力。自己不努力，就算別人想拉你一把，也看不見你那雙手喔！

Q6：在創作作品時，如何構思畫面內容，通常使用工具為？

A：我喜歡色鉛筆、油畫、壓克力、粉彩、色鉛筆來創作，構圖喜歡主角超過畫面的二分之一，張力大、獨一無二的構思畫面是我較喜愛的。

Q7：老師很有名的筆下腳色「茶貓」，請問當時是如何發想、誕生出來的？作品中常出現貓與狗當主題，請問家裡有養貓狗寵物嗎？

浪漫

優游於插畫藝術的靈感高手！

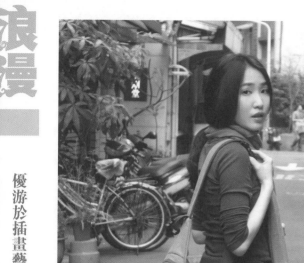

A：幫流浪貓狗募款畫的，卻意外的受歡迎，好心有好報！有養狗喔，由於貓的作品賣得不錯，所以我賣貓養狗（捐錢養流浪狗）。

Q8：老師最喜歡的國內外創作者是？

A：國內的作者我喜歡可樂王、崔永嬿、唐唐、葉至偉、娃娃、恩佐等人。國外，法國繪本才子Benjamin Lacombe、妮可麗塔 Nicoletta Ceccoli、莉絲白・茨威格。

Q9：雖然跟創作無關，但問一個大家都很關心的問題，老師有著亮麗的外表，平常如何做保養的？

A：除了炸物，其他不忌口，不熬夜，凡事少計較，早晚保養，作好保濕與防曬。

Q10：請問老師除了繪畫以外的興趣是？對於今後自己創作上的期許？

A：打乒乓球，旅行，美食，收集古董玩具。最有價值的事物不是眼睛能夠看見的，是用心。所以日後我要繼續用「心」創作。

Q11：老師曾做過最浪漫的事是？

A：做過最浪漫的事，就是將對方的照片做成蛋糕圖案，對方打開蛋糕盒時的表情我永遠不會忘記。最重要的是要將對方的話放在心裡，在他需要的時候支持他，不離不棄。

2015 8/6~8/11 漫畫博覽會

亞細亞原創誌~浪漫簽繪活動

【活動地點】世貿一館/大好世紀展位(C區727-729)

詳細參加辦法請詳閱時報閱讀網活動專業：
http://www.readingtimes.com.tw/timeshtml/plus/2015ACCC/index.html

浪漫簽繪活動 ♥ 召集令 ♥ ♥ ♥

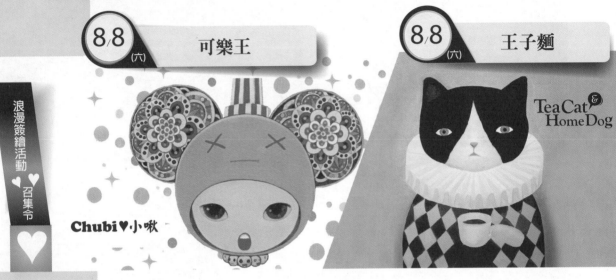

8/8 (六) 可樂王
Chubi♥小啾

8/8 (六) 王子麵
TeaCat & Home Dog

亞細亞原創誌--王見王(可樂王VS王子麵)～浪漫簽繪活動！
【活動時間】2015年8月8日(六)14：00～15：30
【排隊時間】下午13：30開始排隊

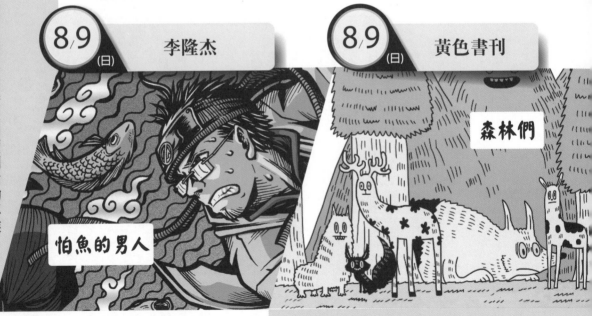

8/9 (日) 李隆杰
怕魚的男人

8/9 (日) 黃色書刊
森林們

李隆杰---浪漫簽繪活動！
【活動時間】2015年8月9日(日)
　　　　　　下午15:30~16:30
【排隊時間】下午15：00開始

黃色書刊---浪漫簽繪活動！
【活動時間】2015年8月9日(日)
　　　　　　13：30～14：30
【排隊時間】下午13：00開始排隊

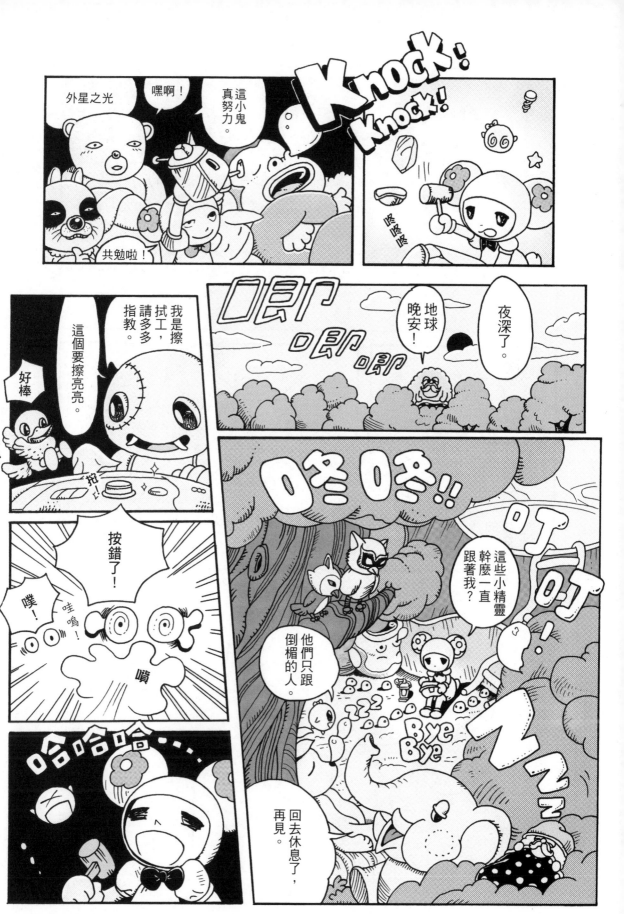

小啾的奇幻冒險

Chubi No.02 飛碟飛起來了

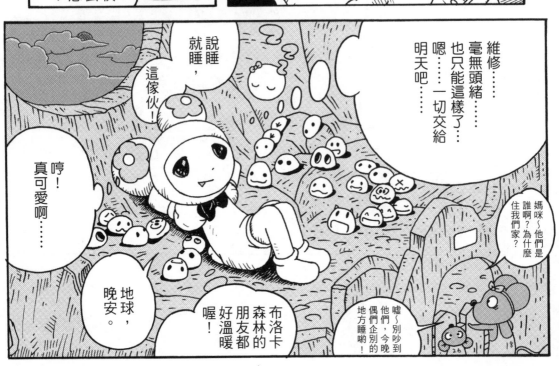

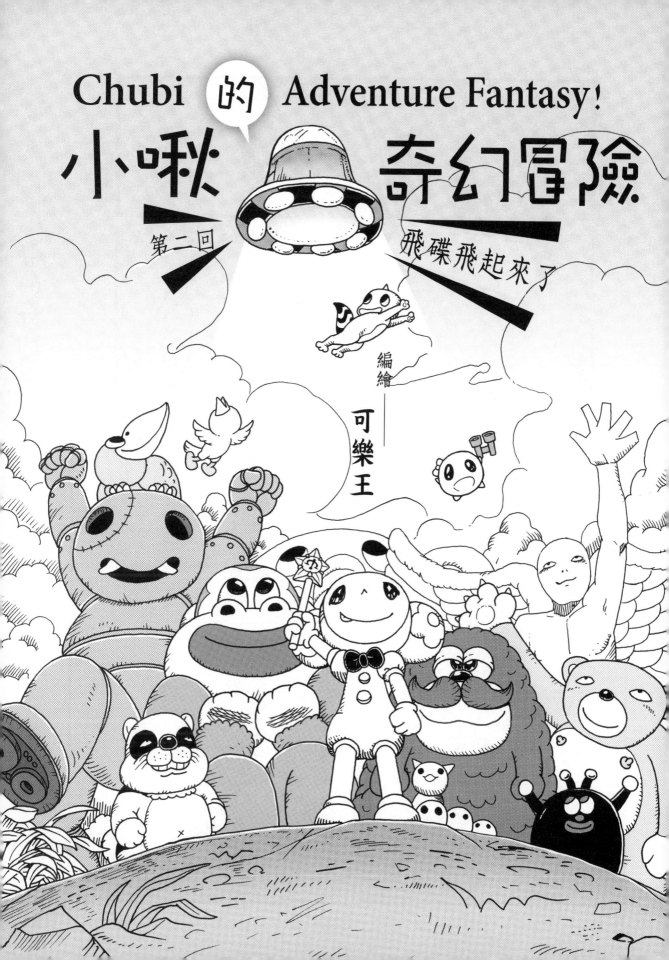

小啾的奇幻冒險

Chubi No.02 飛碟飛起來了

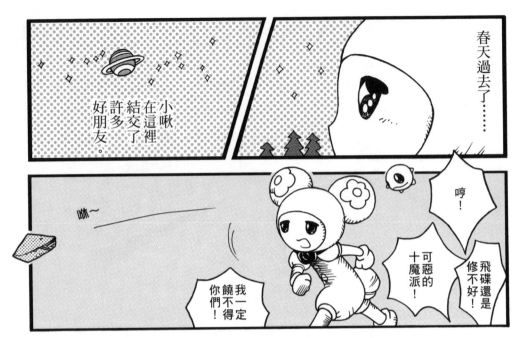

春天過去了……

小啾在這裡結交了許多好朋友。

咻～

哼！

可惡的十魔派！

飛碟還是修不好！

我一定饒不得你們！

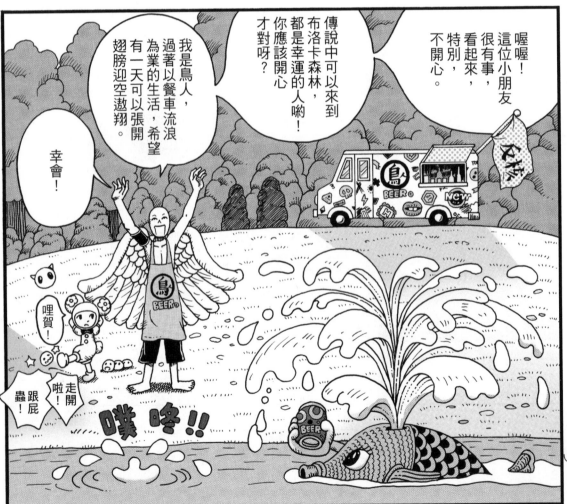

喔喔！這位小朋友很有事，看起來，特別，不開心。

傳說中可以來到布洛卡森林，都是幸運的人唷！你應該開心才對呀？

我是鳥人，過著以餐車流浪為業的生活，希望有一天可以張開翅膀迎空遨翔。

幸會！

哩賀！

走開啦！

跟屁蟲！

噗咚!!

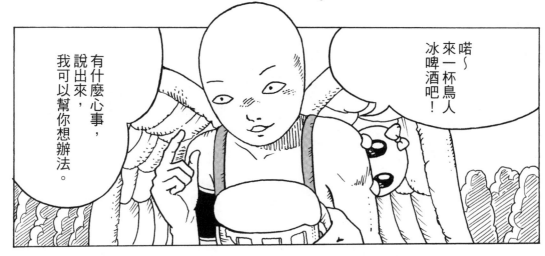

唔～來一杯鳥人冰啤酒吧！

有什麼心事，說出來，我可以幫你想辦法。

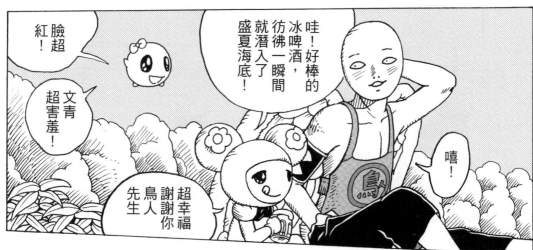

臉超紅！

文青超害羞！

哇！好棒的冰啤酒，彷彿一瞬間就潛入了盛夏海底！

嘻！

超幸福謝謝你鳥人先生

編繪——可樂王

乾杯！遙遠 R 之星……

鳥人先生，我也在流浪喲！

你的事我聽說了…

聽說茉之森有個大知識家——

那個書蟲老先生一定會有辦法的

出發!!!

太好了！

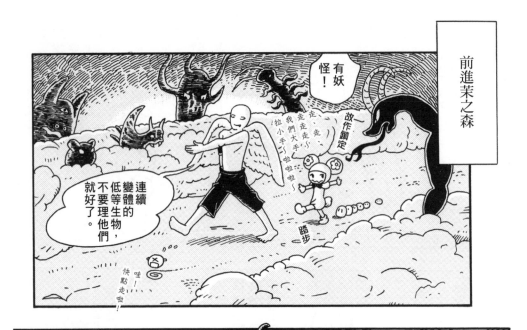

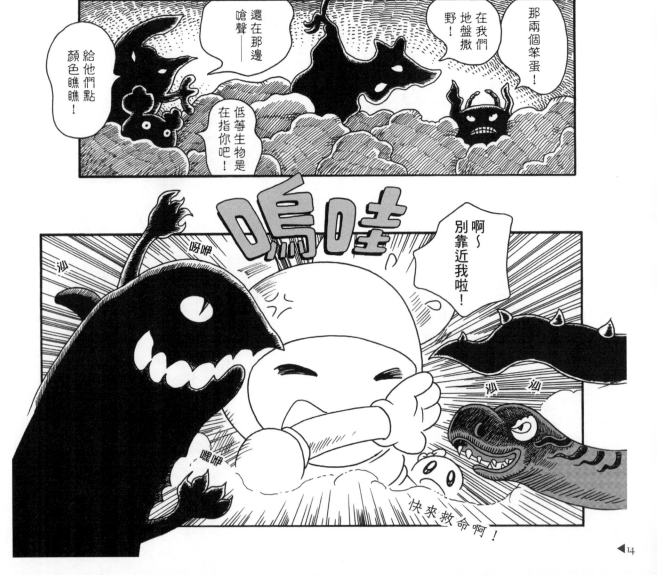

浪漫 STORY 1

編繪—— 可樂王

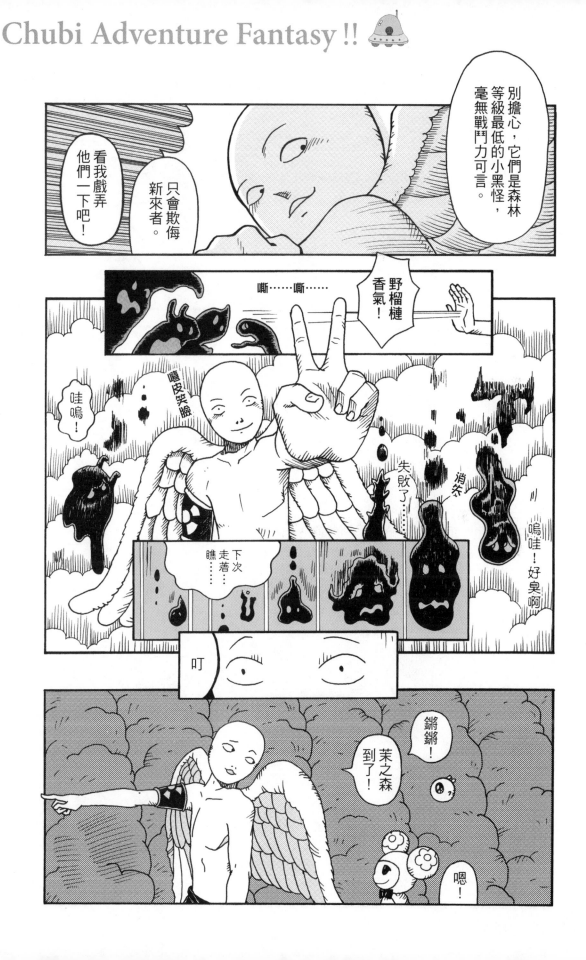

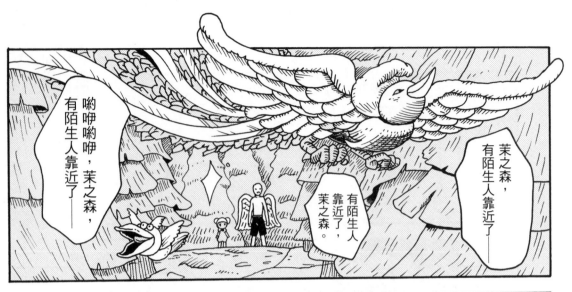

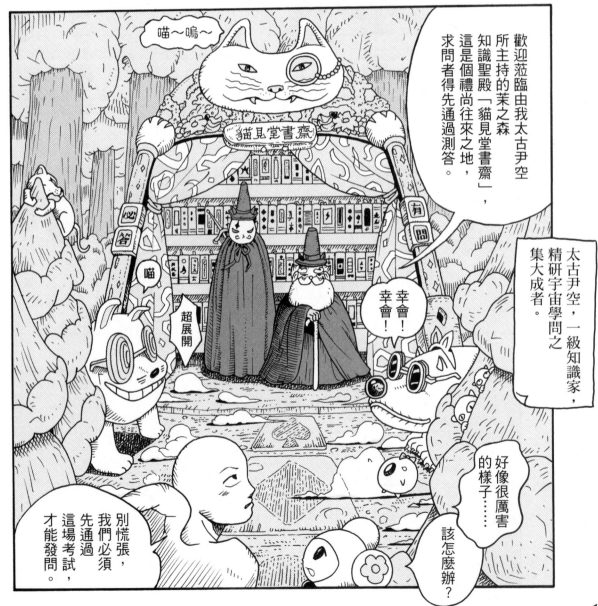

浪漫 STORY 1

編繪——可樂王

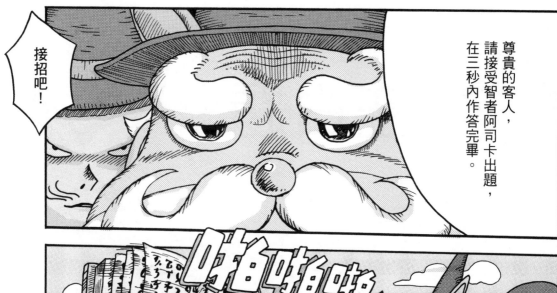

尊貴的客人，請接受智者阿司卡出題，在三秒內作答完畢。

接招吧！

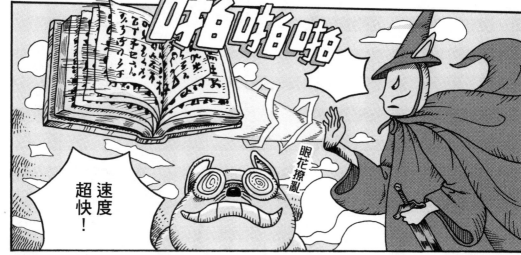

速度超快！

眼花撩亂

鎖定！

擷取試題！

冷靜應答！！！

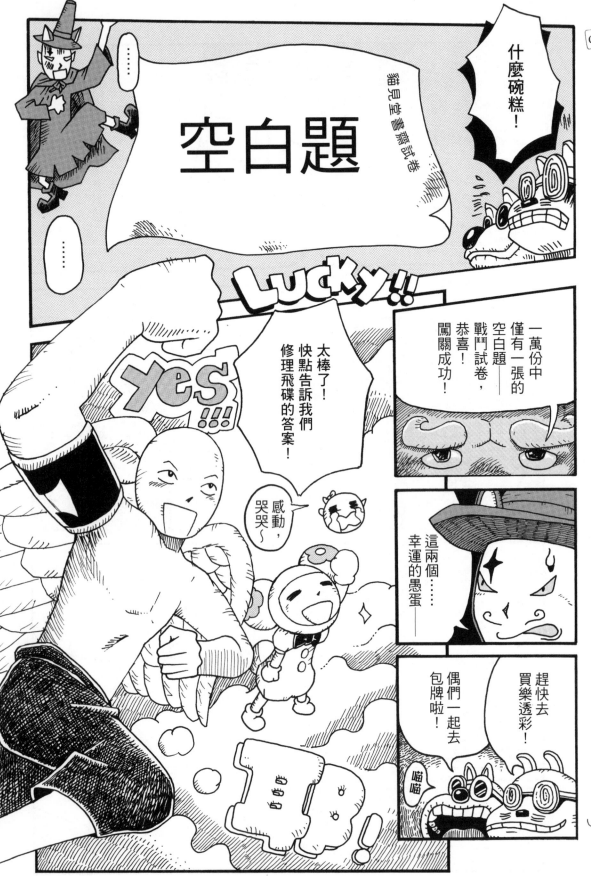

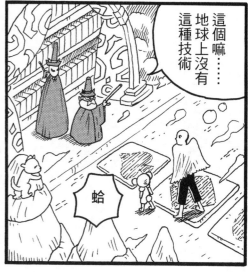

浪漫 STORY 1

編繪——可樂王

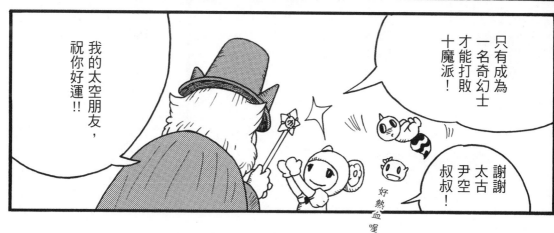

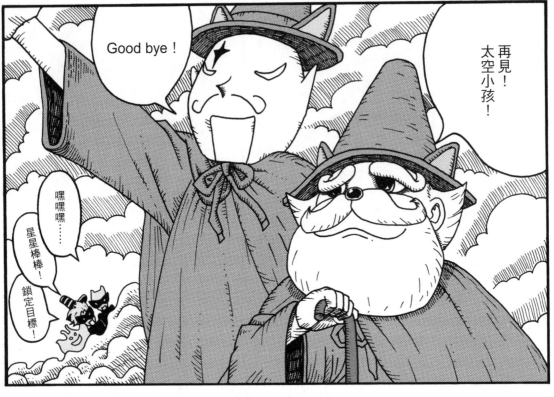

小啾的奇幻冒險

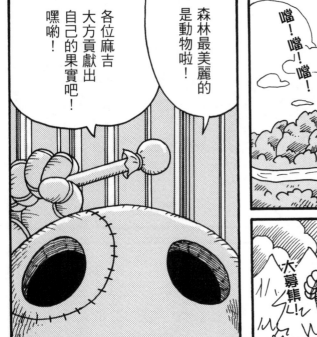

浪漫 STORY 1

編繪——可樂王

啦啦

嘻嘻

哈哈

呵呵

登登

你看！小卜他……

哇！好多果實喔，謝謝大家。

小啾人緣真好！

這樣才能儲存力量啊！

好可愛！

小卜未免太會吃了吧！

好有元氣！

來吧！小卜，釋放你的能量吧！

飛碟靠你了！

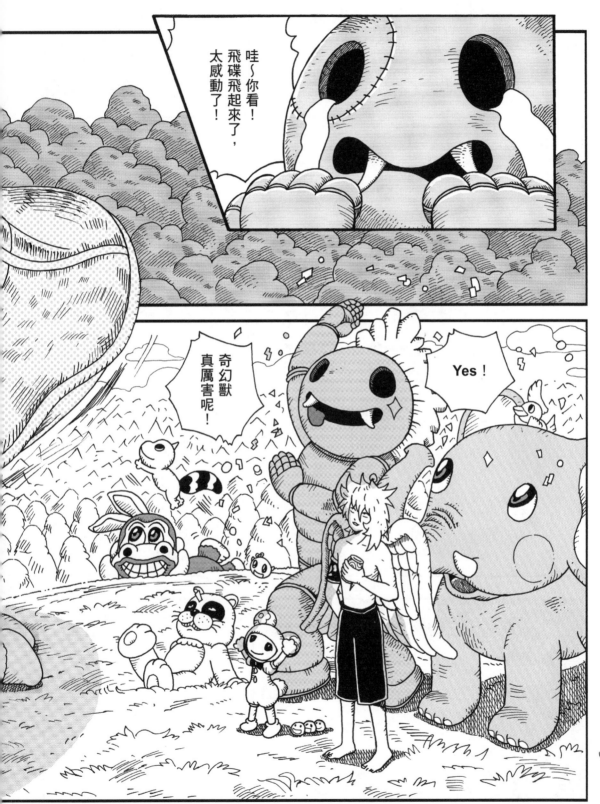

編繪──可樂王

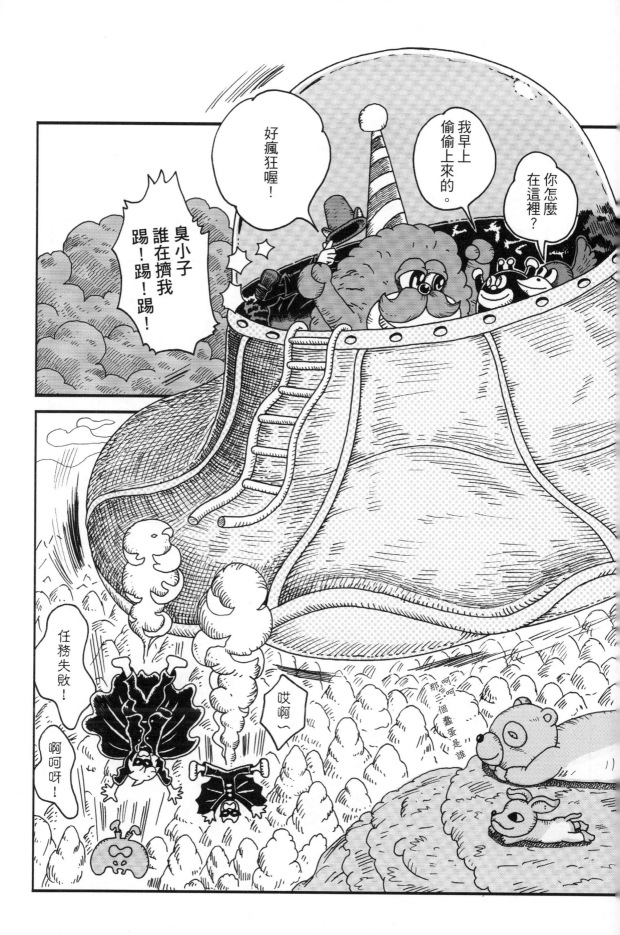

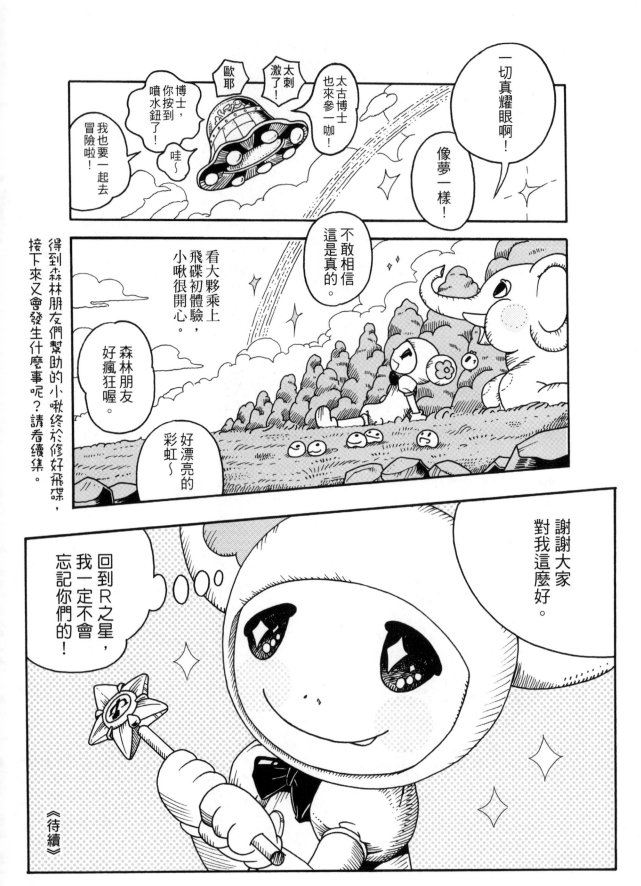

快快快，時間快趕不及了，今天是我最重要的日子，我等這一天，已經等好久了。這麼多年來，我一邊開著計程車，一邊擔任超級英雄的工作，辛苦地付出總算沒有白費。

在不斷成功打擊犯罪，以及安全送客回家，我終於通過了國家認證，現在是有執照的超級英雄了。

現在就只差在9點前，趕到那個每位超級英雄都嚮往入住的107大樓，我就……

凝眼俠

編繪 — 張清龍　王登鈺
責任編輯 — Nazki

蒼鷹號！這個關鍵時刻你可千萬不要給我漏氣呀！加油！可以的，衝呀！蒼鷹號…

噢嗚！

衝呀！衝向107！

天壽喔！開這麼快！

剛剛話說到一半，我正要去的107大樓，是國家提供給合格的超級英雄的公共住宅。說到公共住宅，你可千萬不要想成是很遜的廉價公寓，那可是超級豪宅，只有菁英中的菁英，才夠資格入住。一旦住進去，會有專門的管家打理一切，讓你吃好睡好，生活完全沒煩惱，而且國家還每個月給零用金，真是爽到爆……。

什麼……我是誰？呀～不好意思，我是礙眼俠，這名字很怪，是呀！其實這名字是別人給我取的，因為我除了能力很強，很會抓壞人以外，我還是超級英雄圈裡最帥的男子，所以同行看到我，會覺得我搶他們的風采，十分礙眼。壞人遇上我更沒好事，更覺得我礙眼，就幫取個外號叫——礙眼俠！我覺得自己太帥被嫉妒，也是合情合理，所以乾脆就用了這個名號。

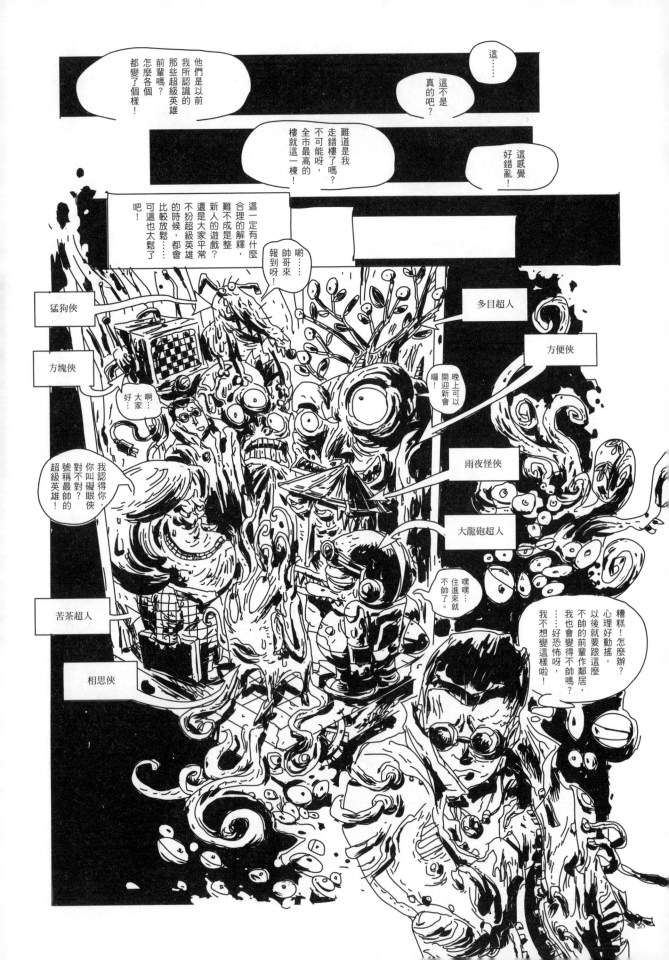

不會的，
我不可能變
不帥，我會
一直帥下
去的！

嘴巴是這麼說，
可是心裡還是
很擔心，
要落跑嗎？
可是好不容易
走到這一步…

先出來透
透氣……
換另一部
電梯搭好
了。

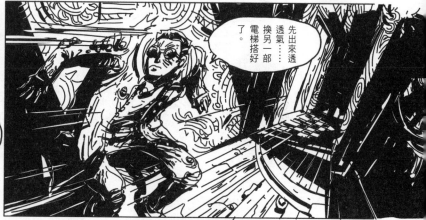

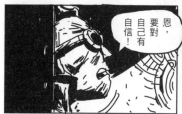
恩，
要對
自己有
自信！

可惡！
我的手
怎麼按
不下去，
聽話呀…
你做得到
的…

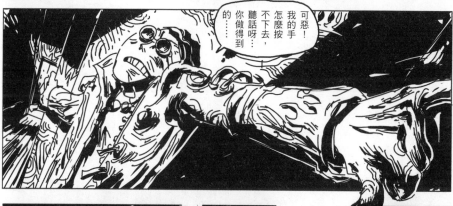

猶豫…

最帥的
超級英雄
傳說，
就要這樣
結束嗎？

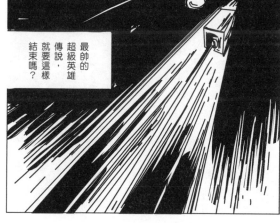

直達
頂檔！

TOP

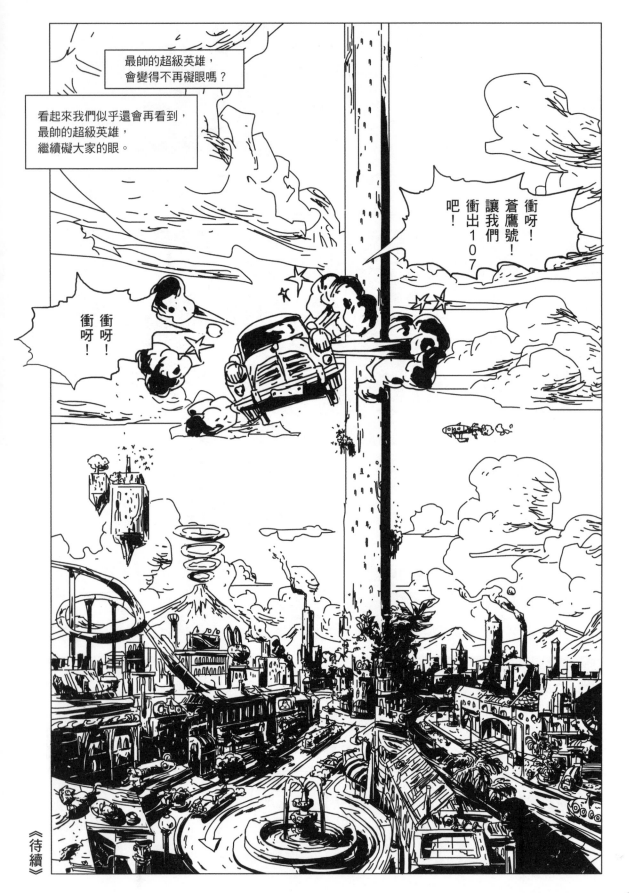

夢想共創

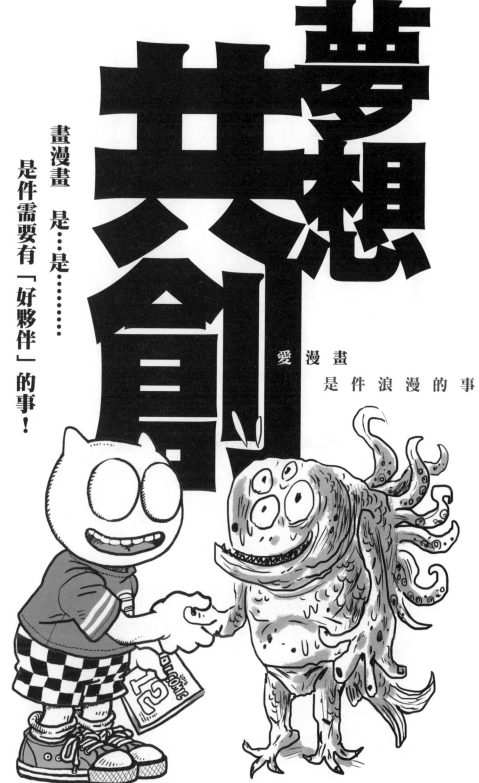

畫漫畫　是…是……

是件需要有「好夥伴」的事！

好夥伴他會懂你的話、懂你的畫，好夥伴愛你、更愛你的畫。

漫漫辛苦的創作之路、不是人人有幸能擁有好夥伴，

本期浪漫編輯室很榮幸能為大家介紹一對超級好夥伴！

（老編：啊～這篇很適合搭配李宗盛的歌來看……）

愛漫畫

是件浪漫的事

100% Happiness...... 百分百幸福原創起飛

特　別　專　題

幾週前與艾爾先生聚會，不知怎麼的提到我有一些過去畫好卻擱置不用的畫稿。以艾爾先生古道熱腸以台灣漫畫興亡為己任的使命感，肯定立馬緊發條鼓起蓮花燦開之舌說服我要繼續畫下去，但那已經是二〇一〇年的畫稿，沒有留下文字劇本，甚至當初設定的對白也予以淡忘，該怎麼從頭開始啟動呢？正值中餐時間，飢腸轆轆，等候已久的美味大餐剛剛上桌，為了顧及禮貌──所謂的禮貌，從小大人及老師都說「人家跟你說話你要看著對方」──很幸運地我並沒有忘記這一點而讓我失禮，可是肚腹中的咕噥聲卻不客氣地發出革命般的連鎖反應。從肚腹響應到大腦，大腦響應到手臂，手臂響應到手指，手指握緊了刀叉，而站在同一立場的雙眼睜大瞪著的不再是桌面的餐盤，而是艾爾先生俊俏的臉龐，我的眉頭筋肉糾結成一團，彷彿雙手握住的刀叉即將要插入的不是餐盤中的美食而是艾爾先生的舌頭！

忽然，我驚覺到這一點……我竟然差一點就管不住自己的身體！還好這時，一股直覺湧上喉嚨，那是我從幼童期就好不容易一直修練著的一種功夫，名為「一見苗頭不對便推卸責任的功夫」及時為這個即將成為社會版新聞的緊急狀態踩下煞車。

「那你來編劇，你寫。」頓時，天色綻發晴朗光亮，破除了自一早積鬱的雲層，自窗外投入室內金黃色光芒！艾爾先生及我都同時得到了救贖。

◀ 不僅僅是平面畫作，在立體雕塑物上也同樣展現出驚人的創作風格。

浪漫

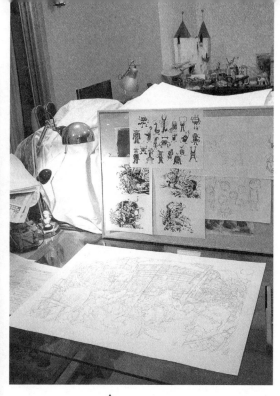

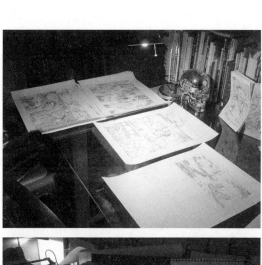

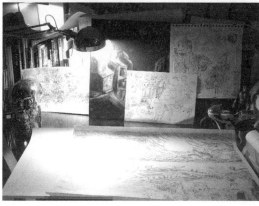

▲▼FISH老師工作桌上的跨稿，彷彿看見一個畫者默默的一筆一畫在紙上描繪線條。

艾爾先生一陣靜默，同一時間我吃下了一口美味的午食。也許當下我曾誤以為那會是持續到永恆的美妙一刻。

艾爾先生說：「Ｘ（消音）。」把我拉回到現實。

「呃……我是說 讓我們一起繼續下去吧……」我怯懦地透過口腔塞滿食物的縫隙中勉強推擠出一點句子。

「我是說，就這樣吧」當作圖的部分已完成，你是否能用編劇重組的方式填上白來讓這批稿件獲得新生？」（我是根據艾爾先生滔滔不絕的口才來評估他應該能勝任）

艾爾先生。

「我們可以讓這批稿子新生之外，還能樹立漫畫界合作的典範，鼓勵那些休眠的火山能再度滾動起岩漿，承擔漫畫界的責任等等……」這下換我試圖想要說服艾爾先生。

「Ｘ（消音）」艾爾先生又再度送了我一個字，我欣然接受。被重視才會被你罵吧，我是這麼讓自己釋懷的。

於是我說：「共同掛名創作，錢一人一半。」

只是說了那麼多責任榮譽國家的，終究還是必須回歸現實面。

艾爾先生又送了我一個字…「好。」

製作
——浪漫編輯室

2015-07-17

特 別 專 題

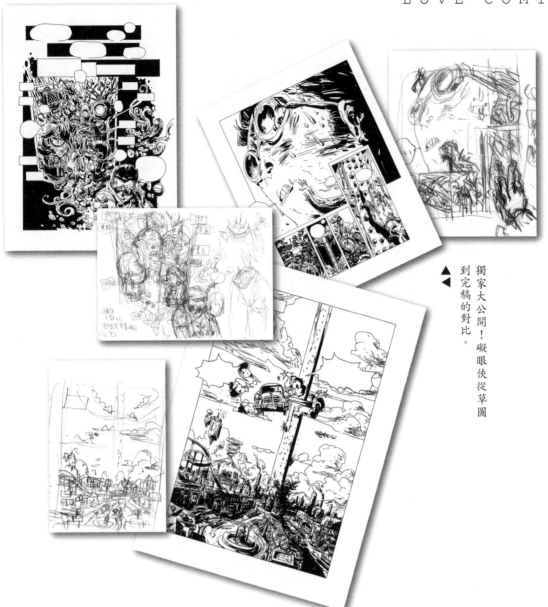

▲
▼ 到完稿的對比。
獨家大公開！瞇眼俠從草圖

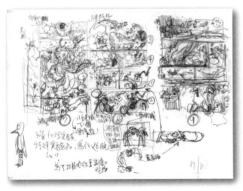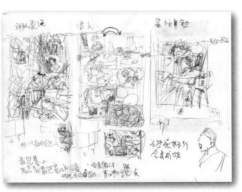

◀ 初期的分鏡與豐富的設定手稿。

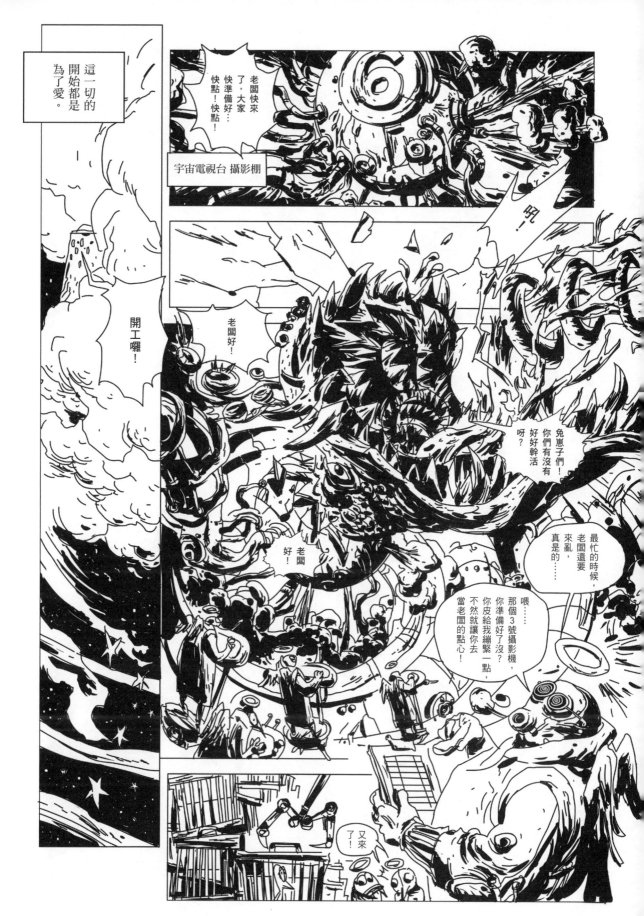

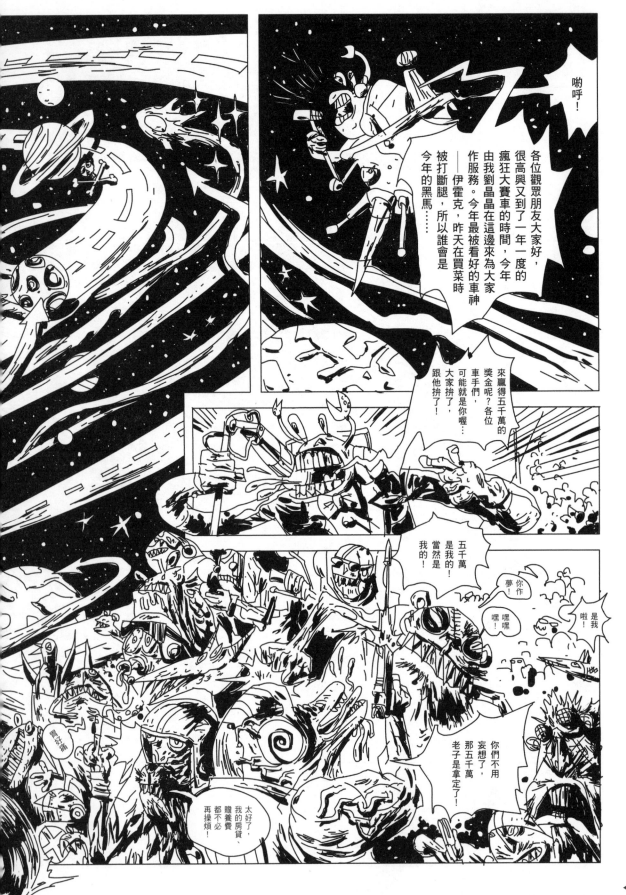

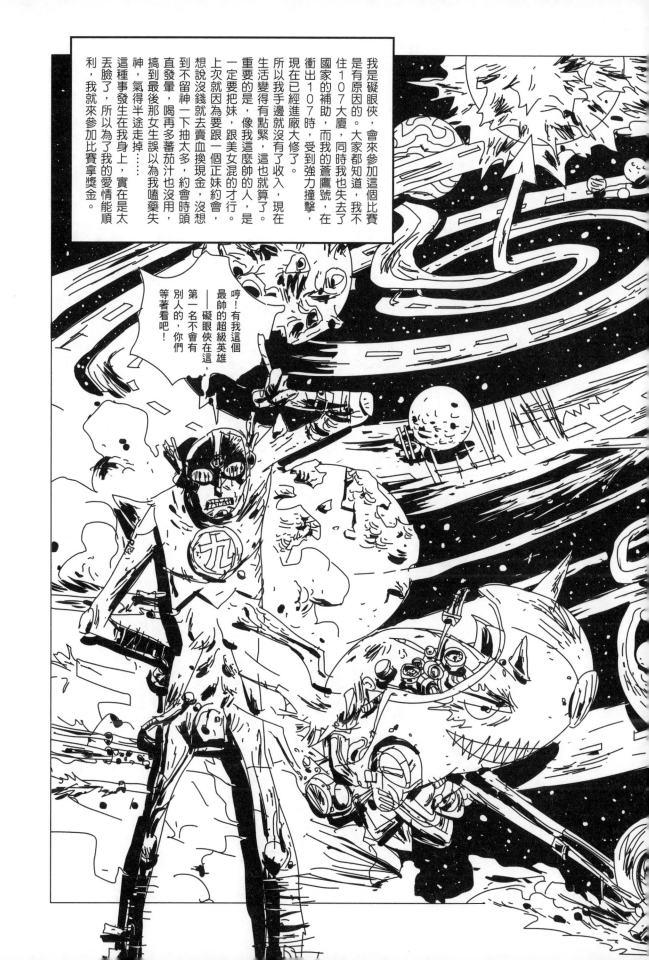

我是礙眼俠，會來參加這個比賽是有原因的。大家都知道，我不住107大廈，同時我也失去了國家的補助，而我的蒼鷹號，在衝出107時，受到強力撞擊，現在已經進廠大修了。

所以我手邊就沒有了收入，現在生活變得有點緊，這也就算了，重要的是，像我這麼帥的才行。是一定要把妹，跟美女混的才行。是上次就因為要去賣血換現金，沒想到不留神一下抽太多，約會時頭直發暈，喝再多蕃茄汁也沒用，搞到最後那女生誤以為我嗑藥失神，氣得半途走掉……實在是太丟臉了，所以我就來為了我的愛情能順利，我就來參加比賽拿獎金。

哼！有我這個最帥的超級英雄——礙眼俠在這——第一名不會有別人的，你們等著看吧！

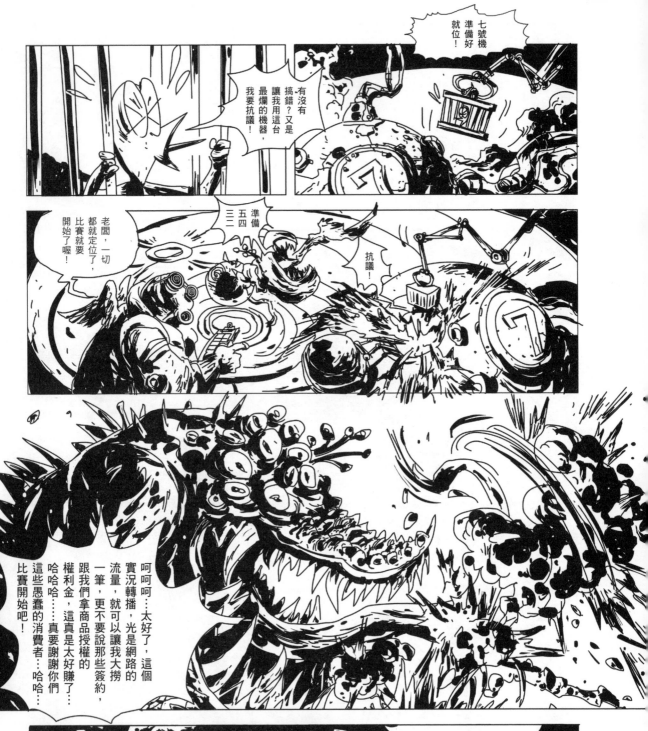

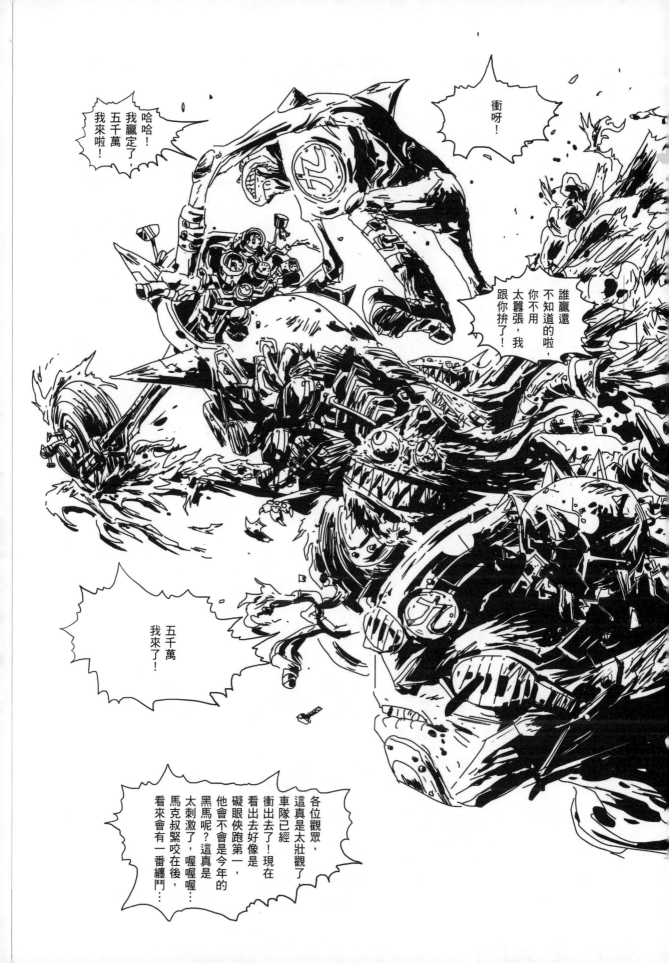

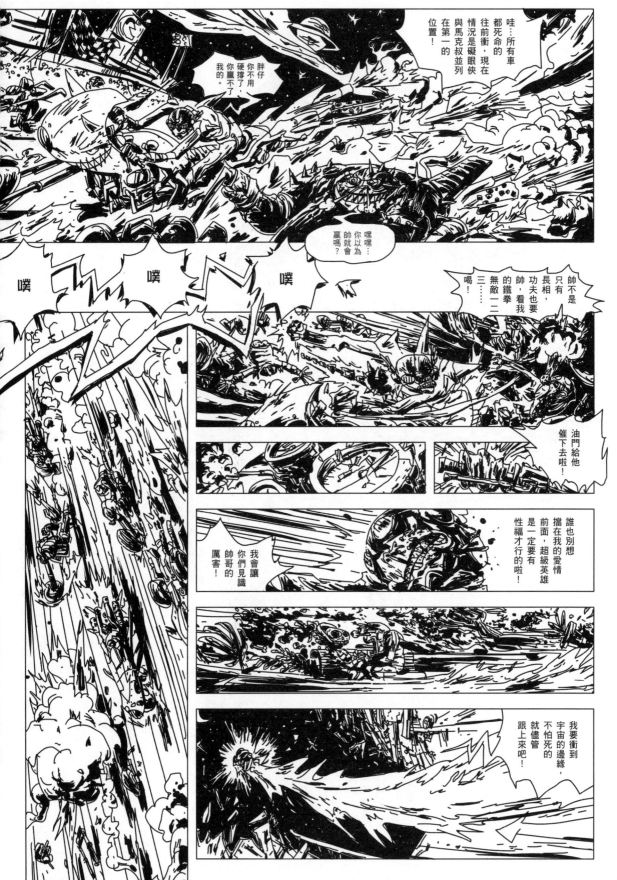

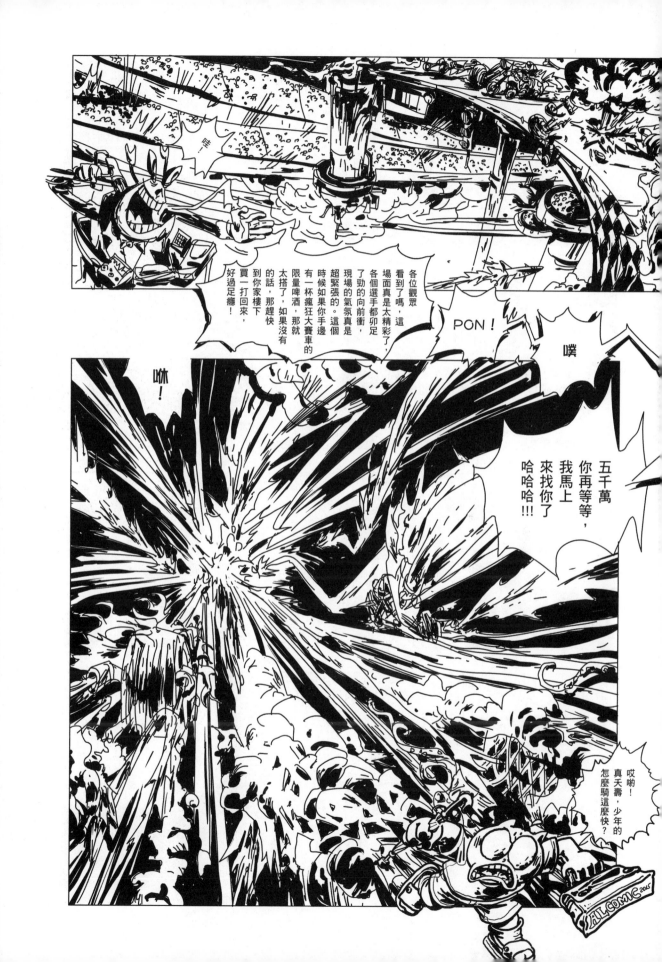

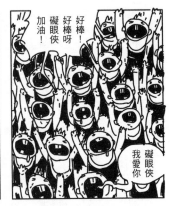
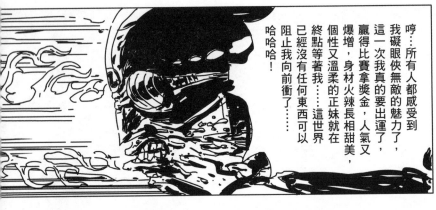
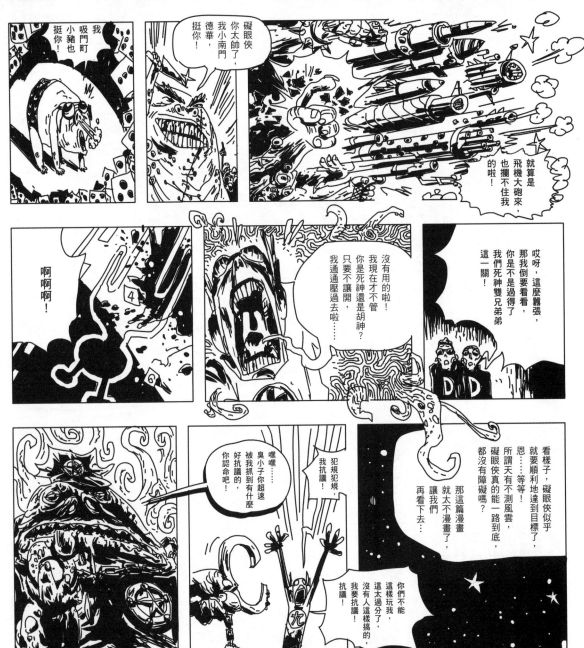

看來礙眼俠還得要再賣血一陣子了……完

典藏哀傷Card

Sad for you

黃色書刊 Yellow Book

黃色書刊 Yellow Book 典藏哀傷CARD

大好世紀

典藏哀傷－精裝卡片書

全部收錄１２張以上作品
每本訂價２４０元
２０１５漫畫博覽會會場首發！

獻給感同身受的你們。

浪漫 STORY 3

森林們

編繪 —— 黃色書刊

責任編輯 —— 圍巾小新

「芬莉與安哥」
黃色書刊
YELLOW BOOK

100% Happiness...... 百 分 百 幸 福 原 創 起 飛

森林們

Sad for You Yellow Book

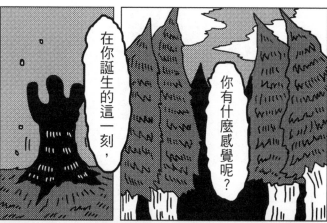

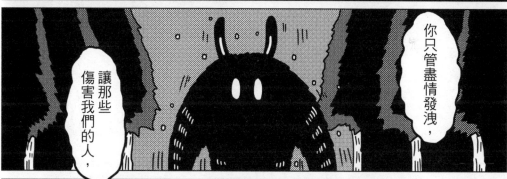

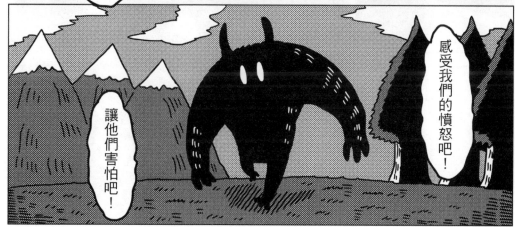

獻給這個世界：「讓那些傷害我們的人，感受我們的憤怒吧！」

森林們

獻給這個世界：「讓那些傷害我們的人，感受我們的憤怒吧！」

浪漫 STORY 3

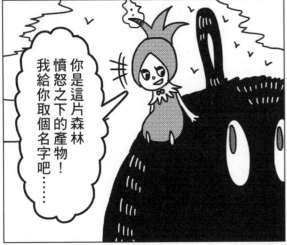

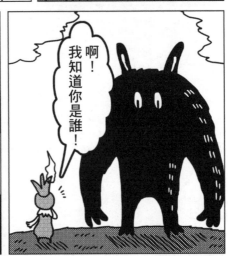

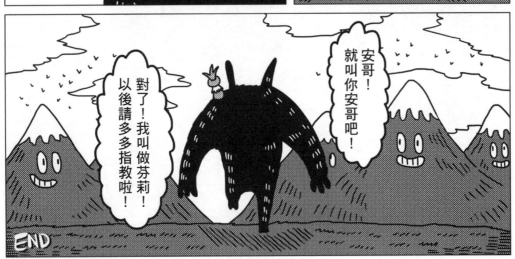

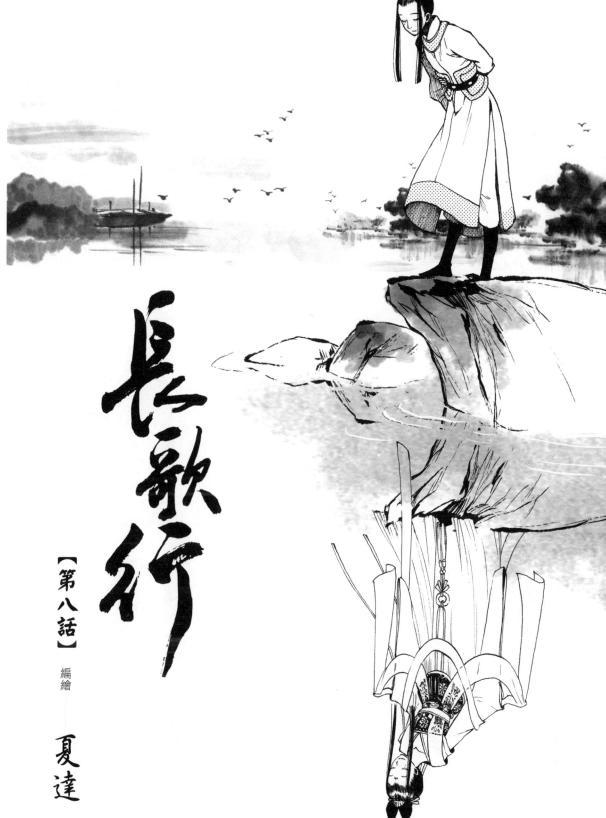

浪漫 STORY 4

長歌行

【第八話】 編繪

夏 達

出品

夏天島工作室

SummerZoo

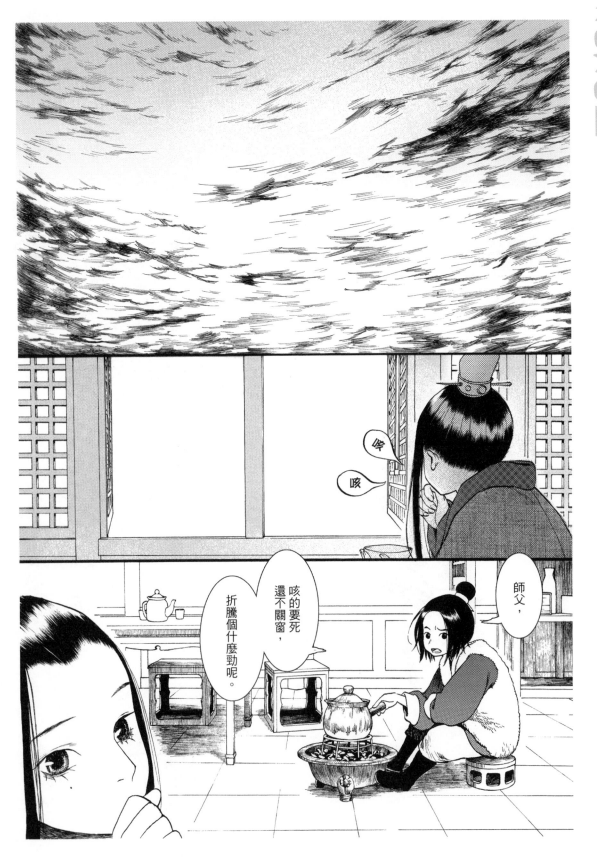

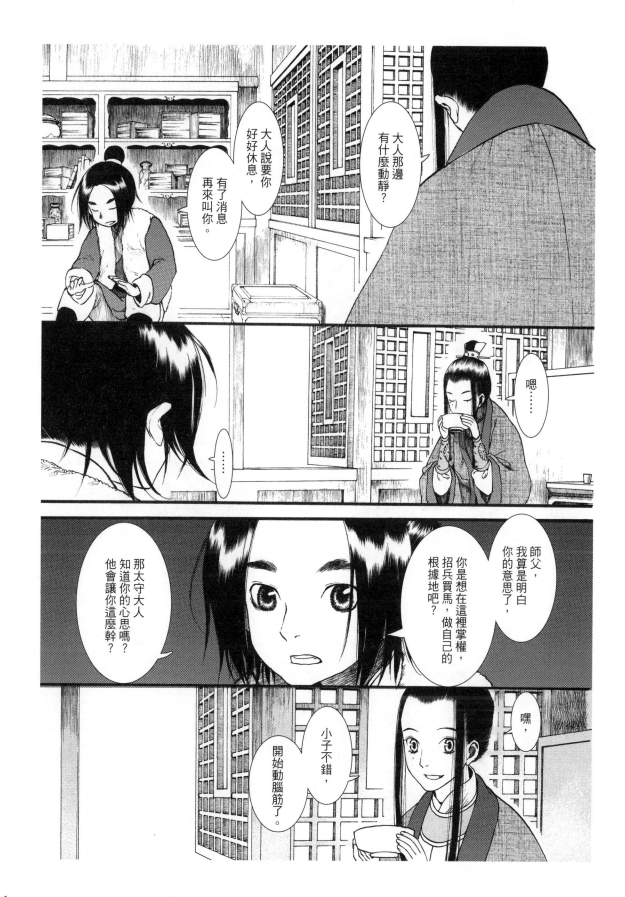

浪漫

亞細亞原創誌

4

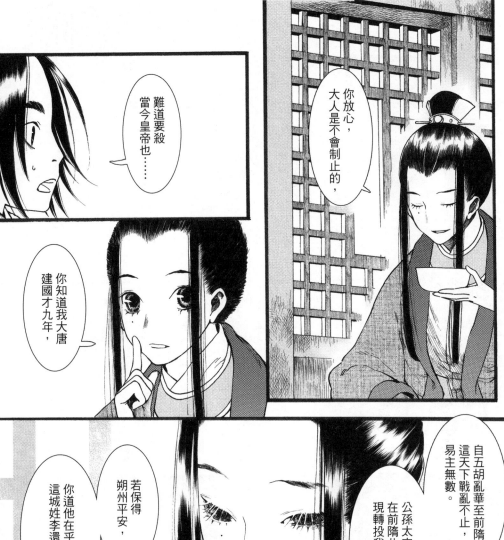

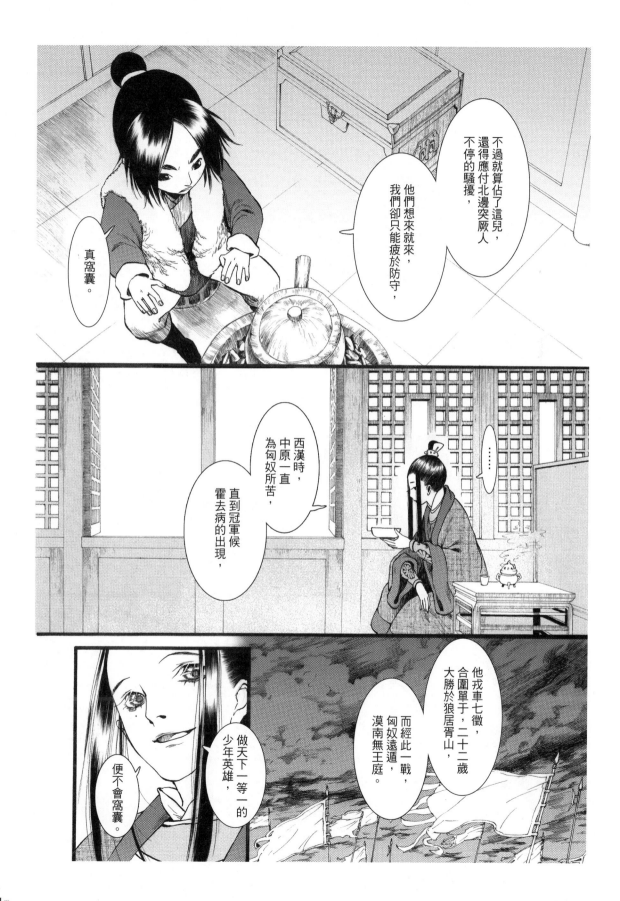

不過就算佔了這兒，還得應付北邊突厥人不停的騷擾，他們想來就來，我們卻只能疲於防守，

真窩囊。

……

西漢時，中原一直為匈奴所苦，直到冠軍候霍去病的出現，

他戎車七徵，合圍單于狼居胥山，二十二歲大勝，匈奴遠遁，漠南無王庭。而經此一戰，

做天下一等一的少年英雄，便不會窩囊。

浪漫

亞細亞原創誌

4

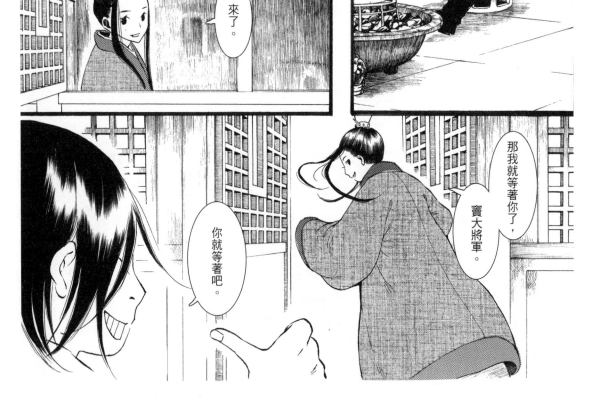

師父，你就等著我來打跑突厥吧！

李公子，

大人請您過去。

來了。

那我就等著你了，竇大將軍。

你就等著吧。

阿史那隼是突厥吉利可汗的養子，非常被可汗看重。異常驍勇，

以前一直遊戰於西北部族，從無敗績，我們果然小看對手了，

……有點奇怪，

之前我認為對方按兵不動是害怕我們的計策，後來才發現對他們的戰鬥力來說這些不值一提，那到底是在等什麼呢？

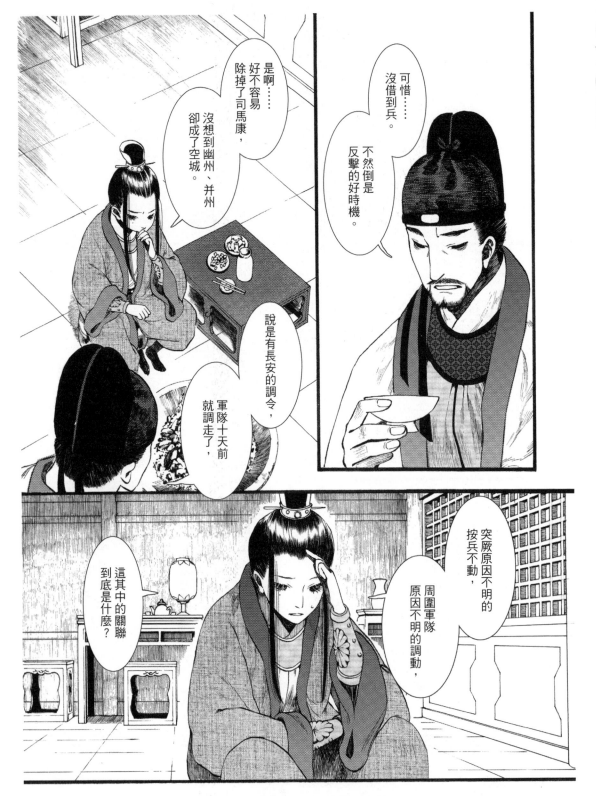

夏達
Hia Da

夏天島工作室

難道……

不會是……

緊急軍情!!

大人!

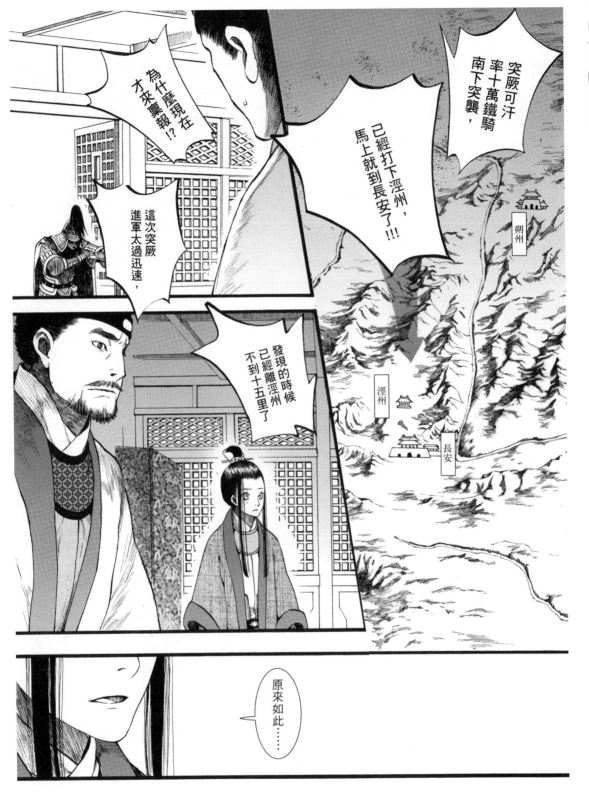

亞細亞原創誌

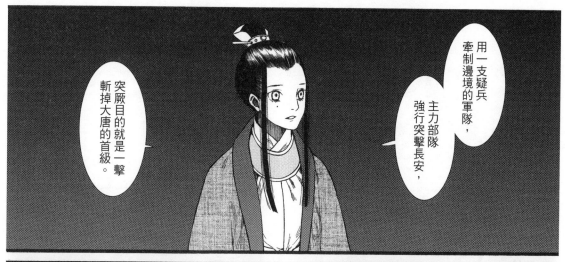

用一支疑兵牽制邊境的軍隊，主力部隊強行突擊長安，

突厥目的就是一擊斬掉大唐的首級。

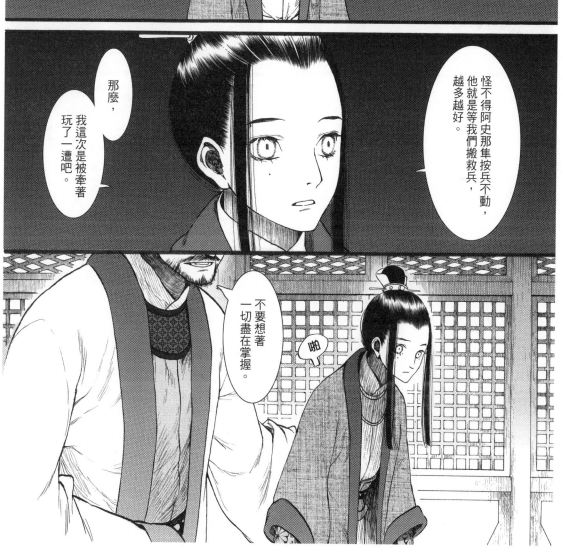

怪不得阿史那隼按兵不動，他就是等我們搬救兵，越多越好。

那麼，我這次是被牽著玩了一遭吧。

不要想著一切盡在掌握。

啪

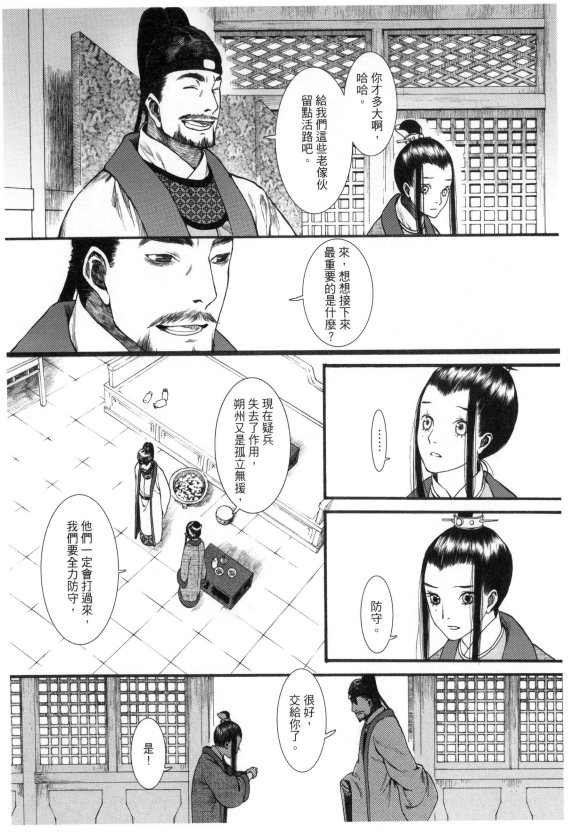

亞細亞原創誌

你才多大啊，哈哈。

給我們這些老傢伙留點活路吧。

來，想想接下來最重要的是什麼？

……

現在疑兵失去了作用，朔州又是孤立無援，

防守。

他們一定會打過來，我們要全力防守，

很好，交給你了。

是！

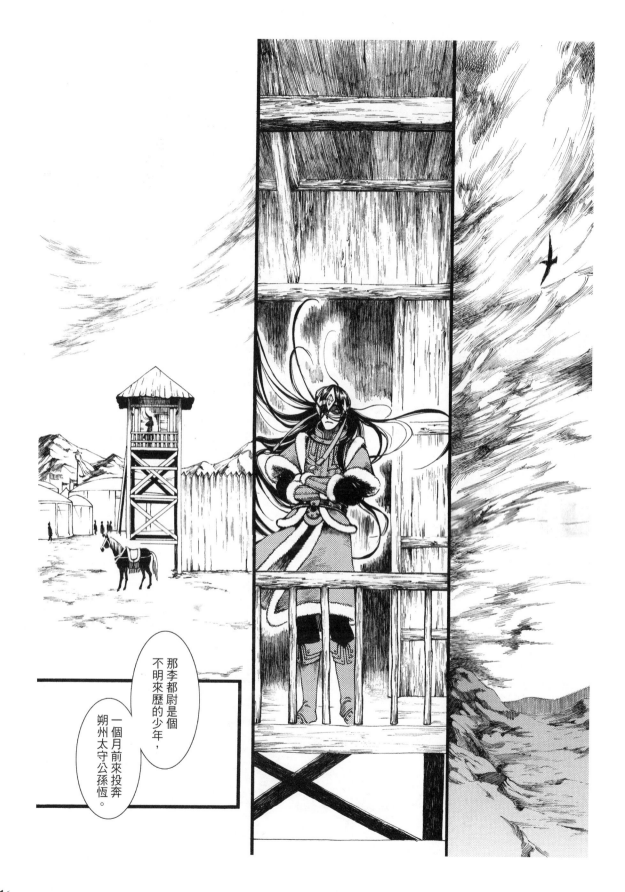

那李都尉是個不明來歷的少年，

一個月前來投奔朔州太守公孫恆。

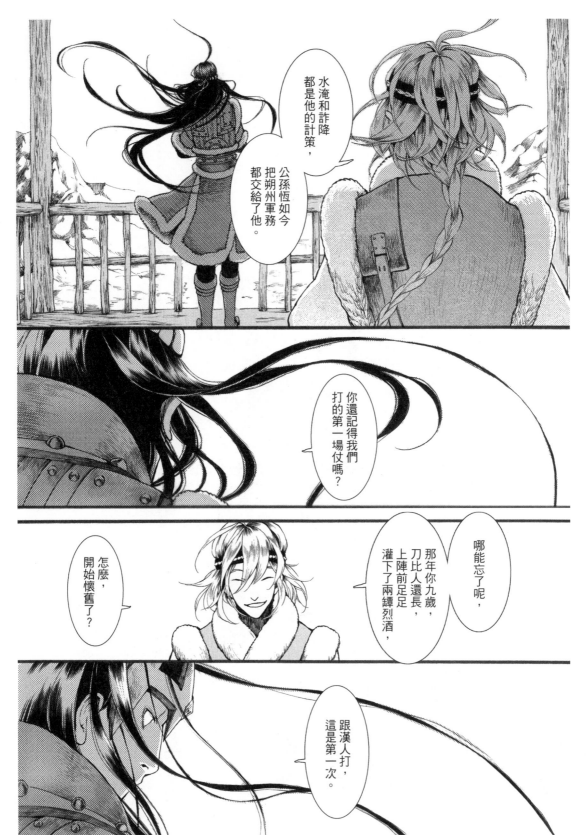

浪漫

亞細亞原創誌

4

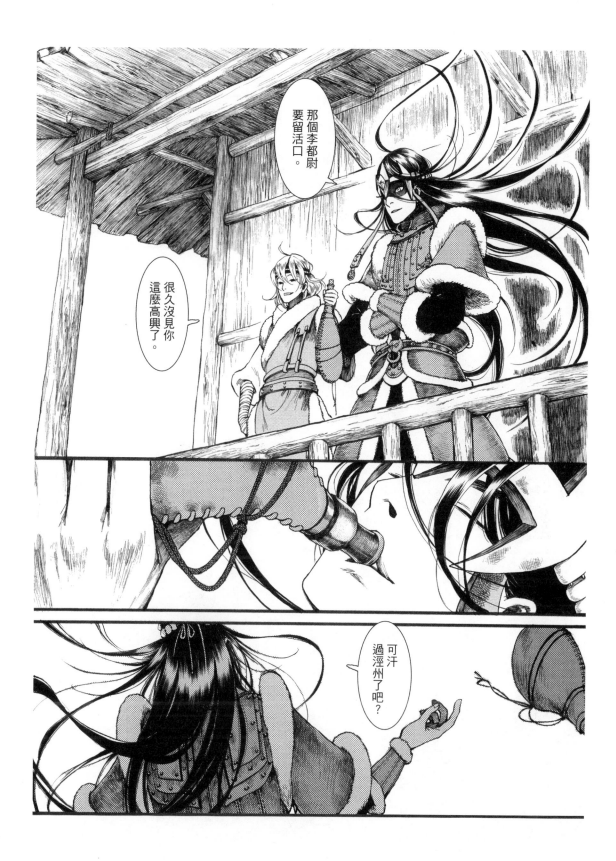

63

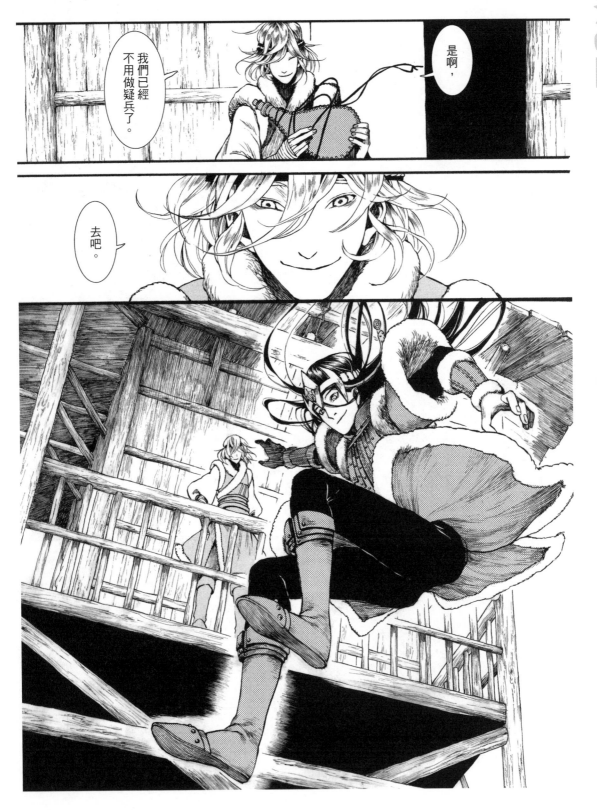

長歌行

夏達
Xia Da

夏天島工作室

長安 太史局

杜大人好定力。

浪漫

亞細亞原創誌

4

突厥十萬大軍就要打進長安了，

兵部尚書還在我這裡飲酒

你幫我尋到了人，

我還一直未曾當面致謝。

你指的是軍情還是女禍？

那麼你打算怎麼辦？

都是。

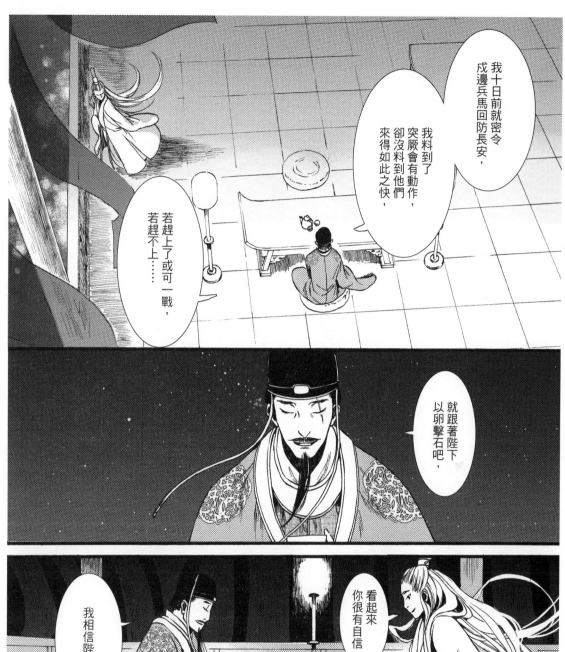

我十日前就密令
戍邊兵馬回防長安，

我料到了
突厥會有動作，
卻沒料到他們
來得如此之快，

若趕上了或可一戰，
若趕不上……

就跟著陛下
以卵擊石吧，

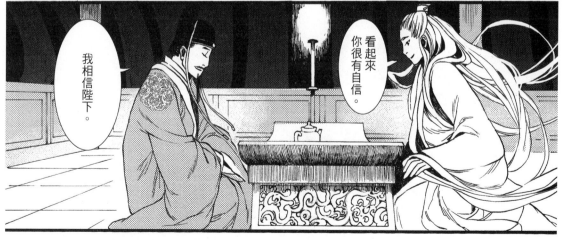

看起來
你很有自信。

我相信陛下。

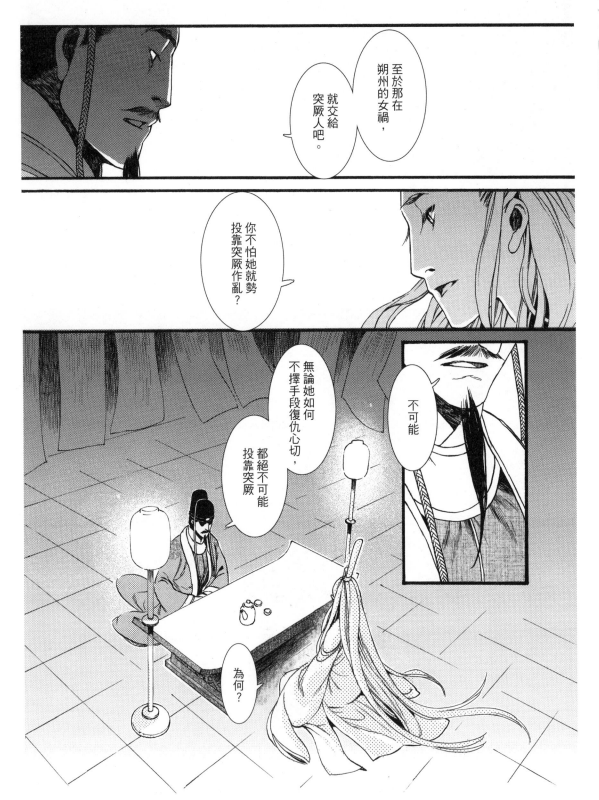

浪漫

亞細亞原創誌

4

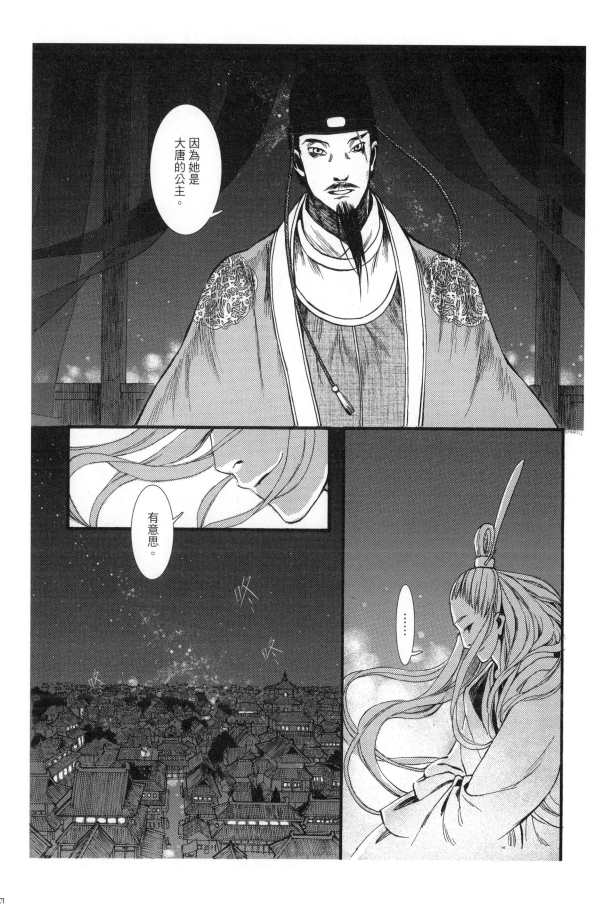

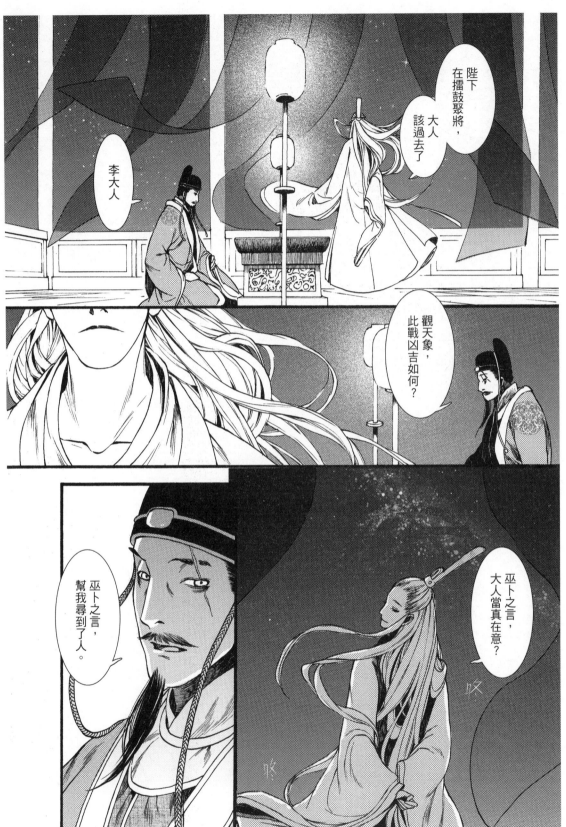

浪漫 STORY 5

早安，帕頌先生。

【第六話】

編繪——MORIKU 墨里可

The Puzzle House

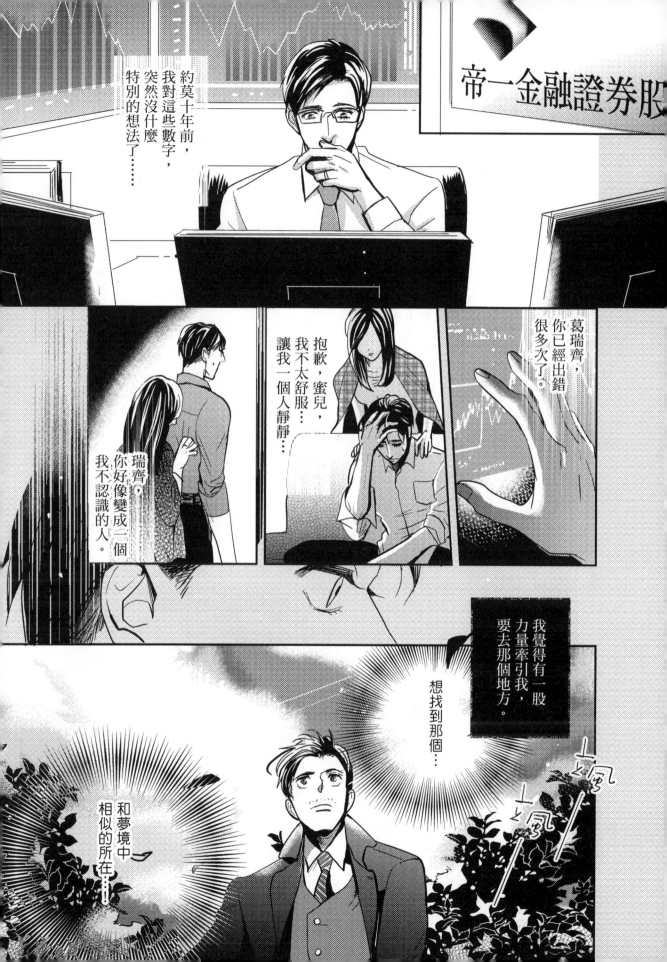

約莫十年前，我對這些數字，突然沒什麼特別的想法了……

帝一金融證券股

葛瑞齊，你已經出錯很多次了。

抱歉，蜜兒，我不太舒服……讓我一個人靜靜……

瑞齊，你好像變成一個我不認識的人。

我覺得有一股力量牽引我，要去那個地方。

想找到那個……

和夢境中相似的所在……

葛先生,和您提出的資料需求幾乎一樣,

這一帶還是十六、十七世紀荷蘭貴族曾經住過的庭園呢,

開店或是當別墅都可以啊!

這麼有歷史的洋房,怎麼賣不掉?

保存至今只要整修裝潢一下……

老式洋房、環繞樹林與河畔……

呃……其實,嗯……發生過點事……說來話長啊……

如果您有興趣的話……我們的價格可以給您……

葛先生?

心理諮詢

我會夢到一些事情。

今天遇上的人，很可能就會夢到他的事。

在夢中，我可以看到他們的過去。

和我關係親近的人，我甚至可以知道他們即將發生的事情…

但不是這麼清楚，夢中只有一點暗示。

所以等到事情真的發生了後，我才驚覺那些和夢中的一切都是連結在一起的。

無法改變什麼這點讓我很無奈。

你是指夢到的事都是真實發生的嗎？

我有求證過，幾乎是事實。

你能控制自己想夢見的對象嗎？

這倒不能…

但真正讓我感到困擾的是…

當我接受這樣的自己那刻，就開始不停的夢見……

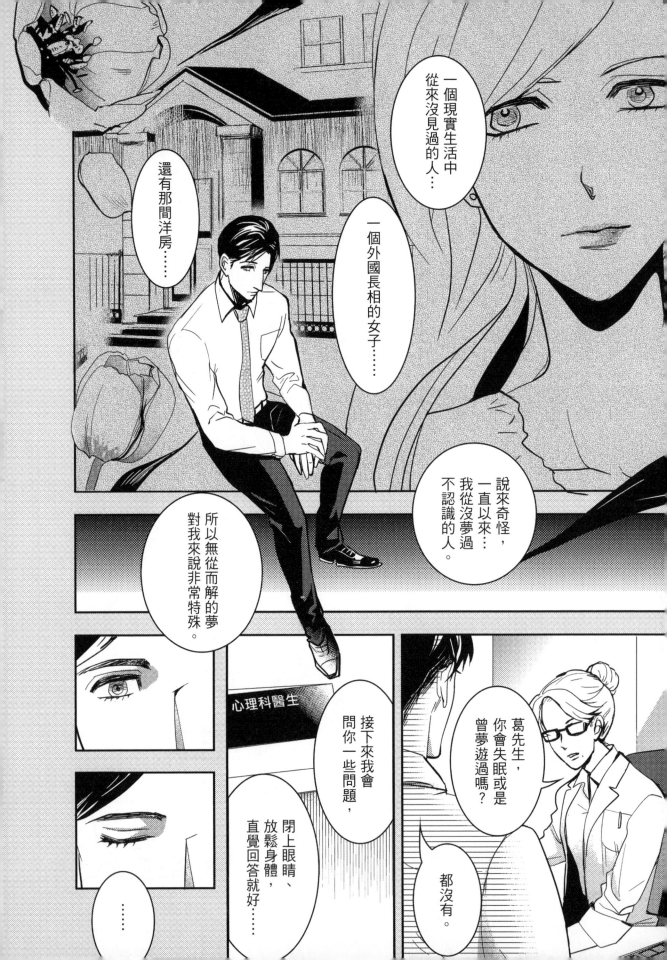

測驗的數據顯示，葛先生的精神鑑定都在正常範疇內。

但是你的邏輯意識太清楚了，很難進入催眠的狀態……

做清醒夢的能力也是醫學上一直在探討的……

所以有不少夢學研究者想要採訪你的事情。

如果願意的話也許你可以配合更多相關的研究……

新聞社也會很感興趣……

葛先生？

開什麼玩笑……

……

嗶嗶

不能相信任何人。

無法告訴任何人。

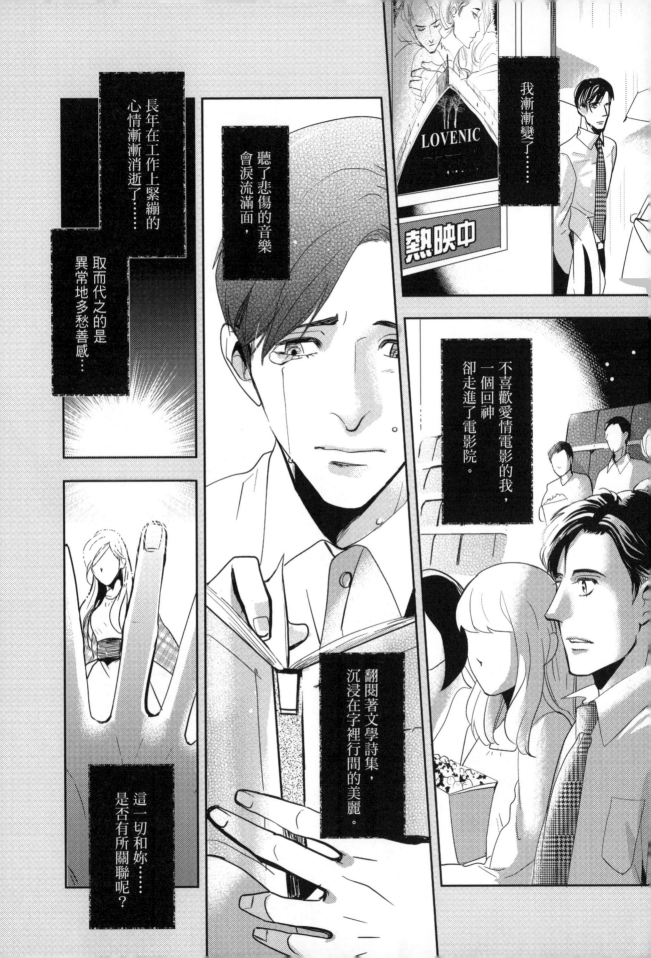

我漸漸變了……

聽了悲傷的音樂會淚流滿面，

長年在工作上緊繃的心情漸漸消逝了……

取而代之的是異常地多愁善感……

不喜歡愛情電影的我，一個回神卻走進了電影院。

LOVENIC

熱映中

翻閱著文學詩集，沉浸在字裡行間的美麗。

這一切和妳……是否有所關聯呢？

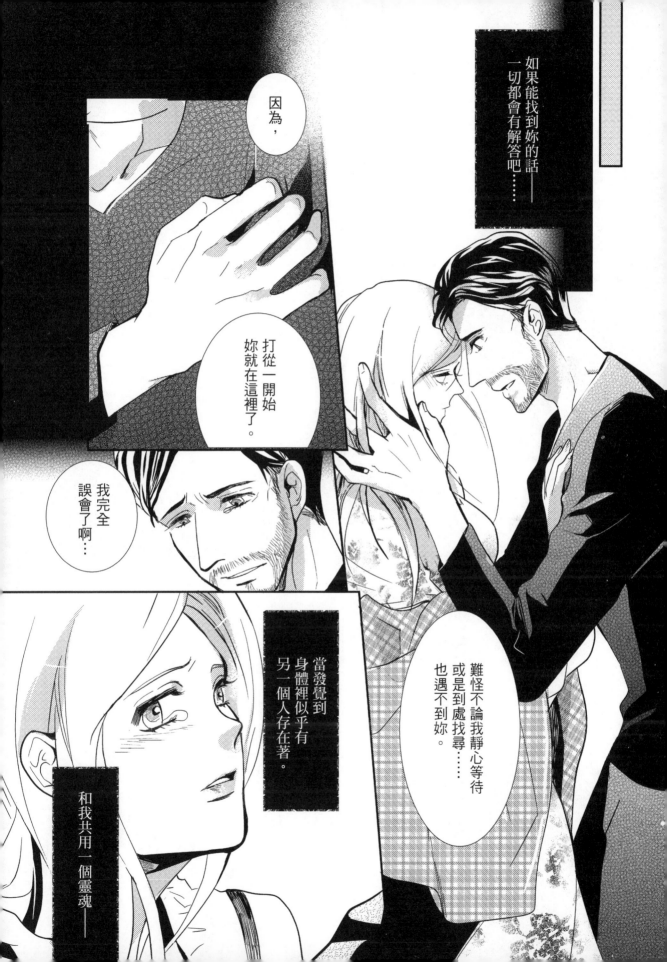

如果能找到妳的話——
一切都會有解答吧……

因為，

打從一開始
妳就在這裡了。

我完全
誤會了啊……

難怪不論我靜心等待
或是到處找尋……
也遇不到妳。

當發覺到
身體裡似乎有
另一個人存在著。

和我共用一個靈魂——

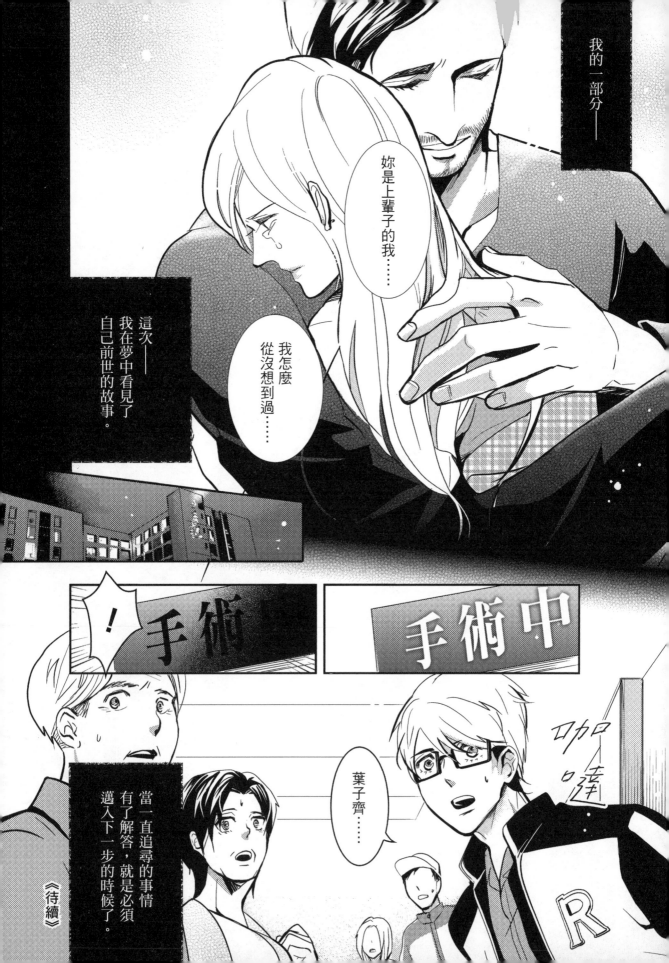

我的一部分——

妳是上輩子的我……

我怎麼從沒想到過……

這次——我在夢中看見了自己前世的故事。

手術

手術中

葉子齊……

咖噠

當一直追尋的事情有了解答，就是必須邁入下一步的時候了。

《待續》

小巴回家

狗狗的故事・系列①

編繪——— 湯翔麟

責任編輯——— 圍巾小新

【第一汪◆老娘與狗】

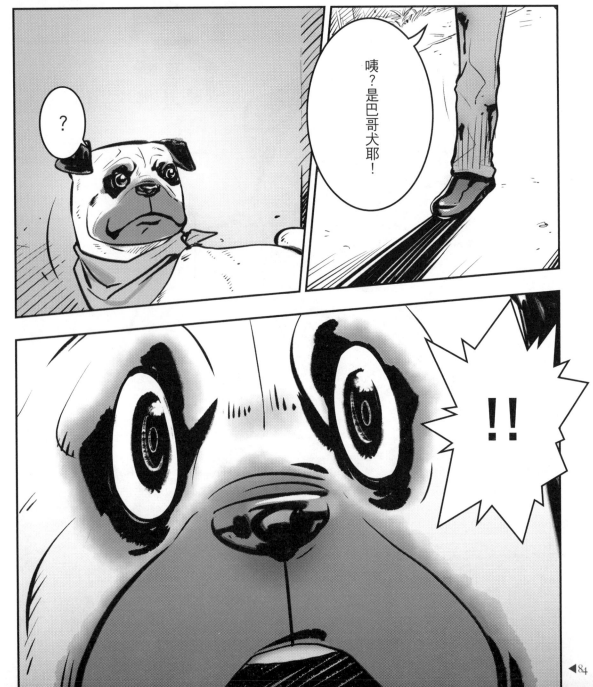

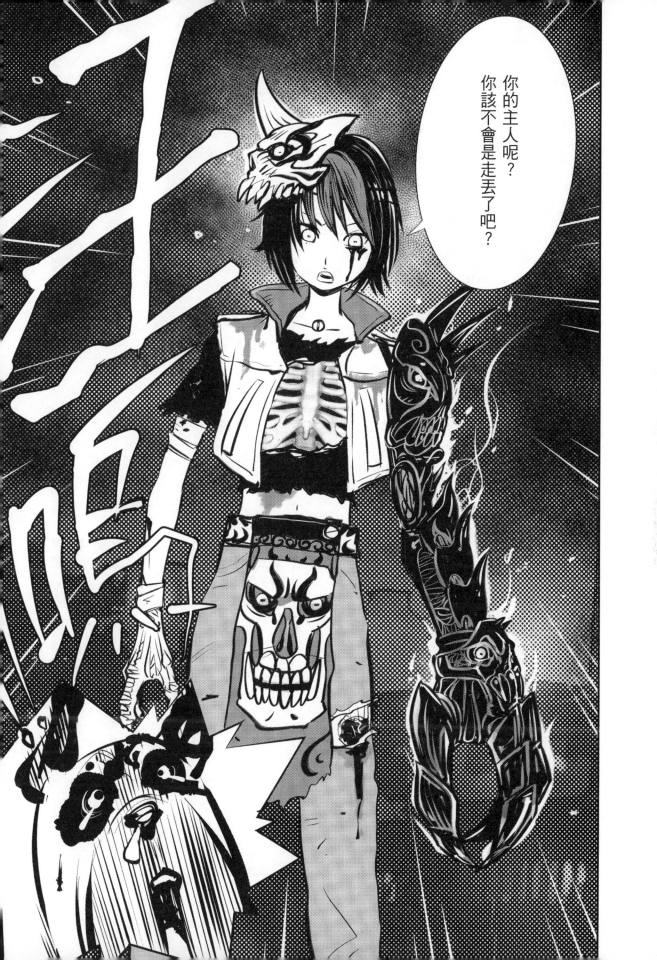

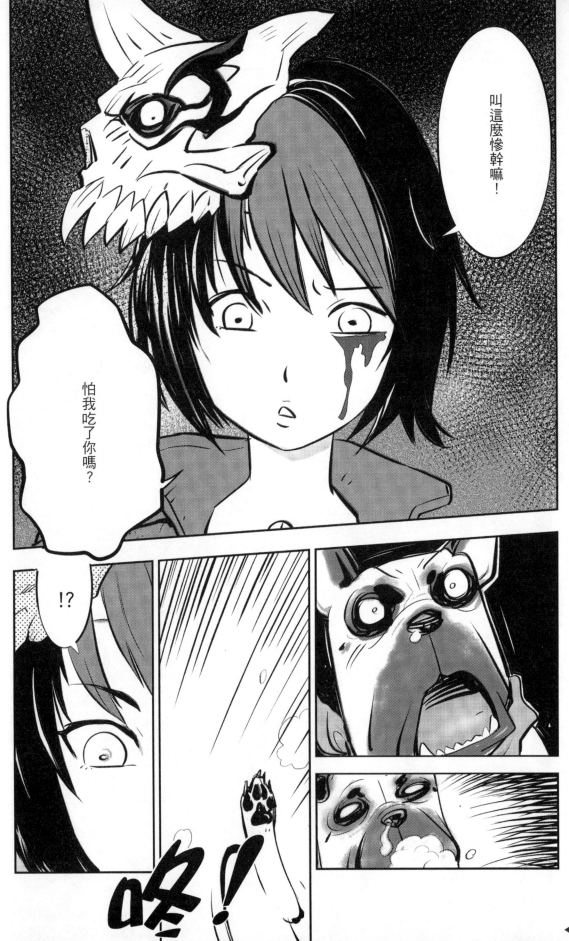

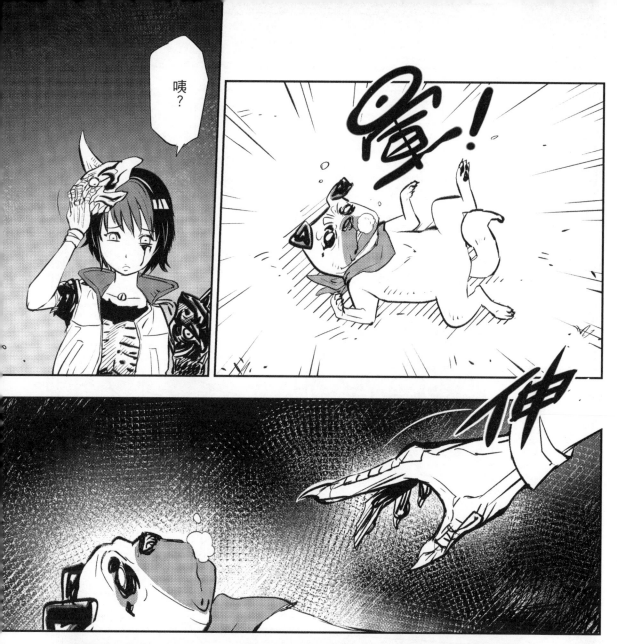

咦？

碰！

神

還挺有肉的嘛！

咦?又暈過去了?

真是一隻超級膽小的狗。

咦!這隻狗我有印象!超膽小!

不久前才看到牠在巷子口遊蕩……

牠好像走丟了……不如,我們就先收養牠……好不好……

一點都不好,別想!

丟回去!

拜託啦!

其實……只要養一陣子就好了……

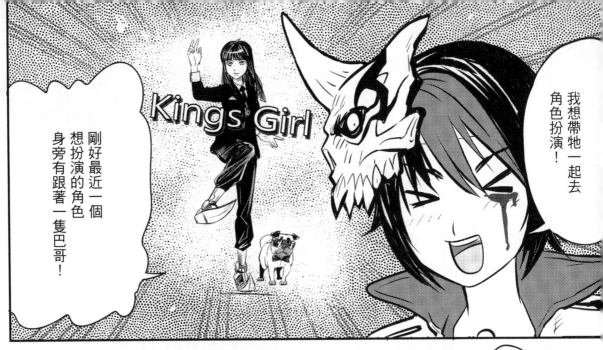

Kings' Girl

我想帶牠一起去角色扮演！

剛好最近一個想扮演的角色身旁有跟著一隻巴哥！

老娘的家裡拒養沒用的東西！

不准！

家裡不養廢物，養妳已經是破例了！

化著鬼妝賣萌是要萌死誰？再說一次！

商量一下下嘛～

奶奶～

▶

嗨!

一屋不容二廢，留狗不留人，自己選!

奶奶的～講話方式一定要這麼毒嗎?

咦?

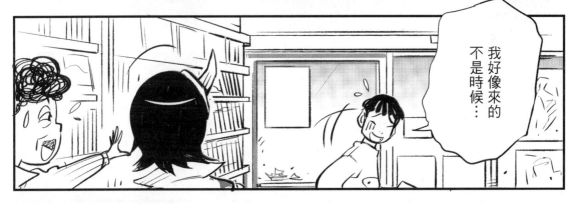

我好像來的不是時候…

妳看看妳把客人嚇走了!

啥?只怪我嗎?

……

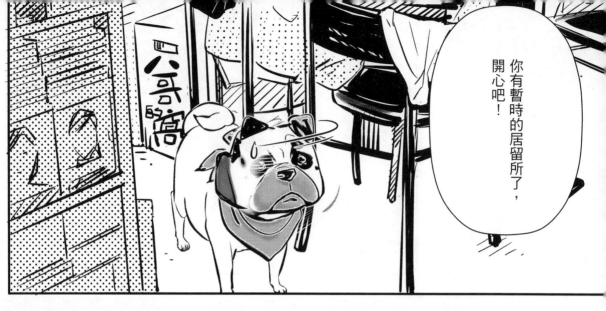

你有暫時的居留所了，開心吧！

為了幫你爭取暫時居留權⋯⋯

姐可是得打掃廁所，整理書架一整個月⋯⋯

你要好好感恩姐，知道嗎！

拜託——我完全不想被「拘」留在這裏好嗎⋯⋯

要是主人回去找不到我⋯⋯我就被妳害慘了⋯⋯

現在時間也不早了⋯⋯

店裡面也沒有狗食可以給你吃⋯⋯

只好呢——

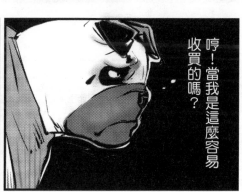

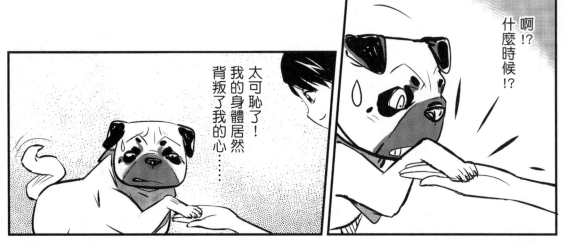

啊!?什麼時候!?

太可恥了!我的身體居然背叛了我的心……

真是太可恥了!

啊啊啊啊……

哈哈,居然還會跳舞!

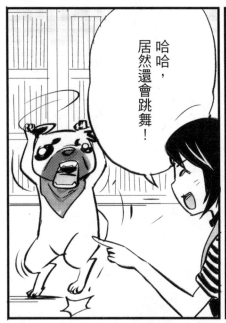

哼!我才不……

跳的好!姐有賞!

狂搖

狂啃

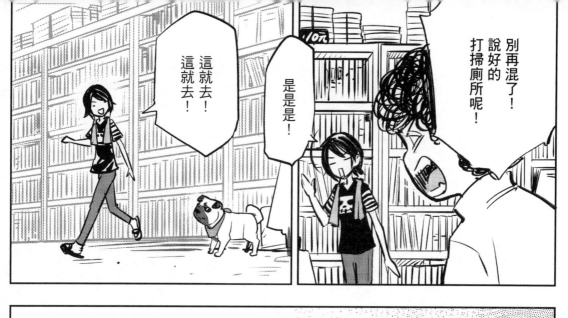

別再混了！
說好的
打掃廁所呢！

這就去！
這就去！

是是是！

喂！

笨～狗～

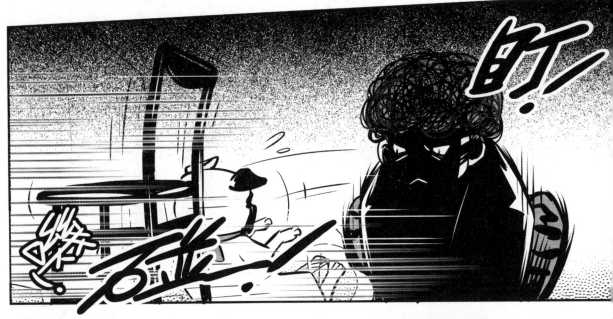

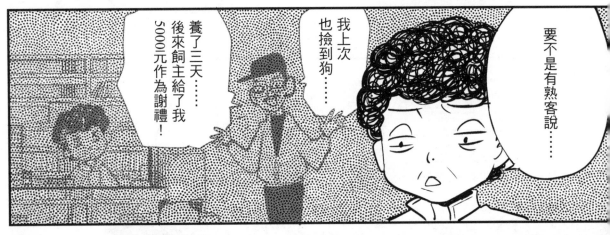

養了三天……後來飼主給了我5000元作為謝禮！

我上次也撿到狗……

要不是有熟客說……

那老娘我可就虧大了。

但是呢，投資一定有風險，說不定你只是隻賠錢貨。

要惜福啊！

看在你具有投資潛力的份上老娘收留你！

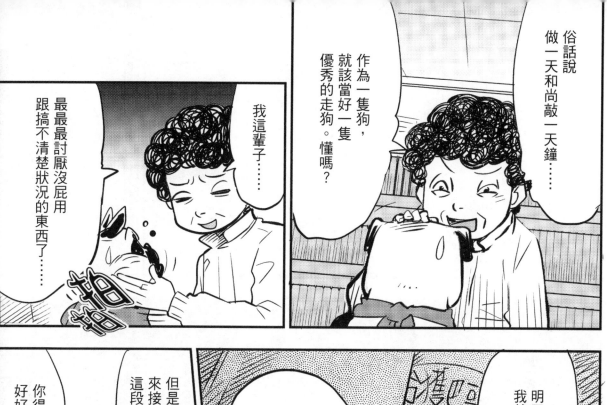

俗話說
做一天和尚敲一天鐘……

作為一隻狗，
就該當好一隻
優秀的走狗。
懂嗎？

我這輩子……

最最最討厭沒屁用
跟搞不清楚狀況的東西了……

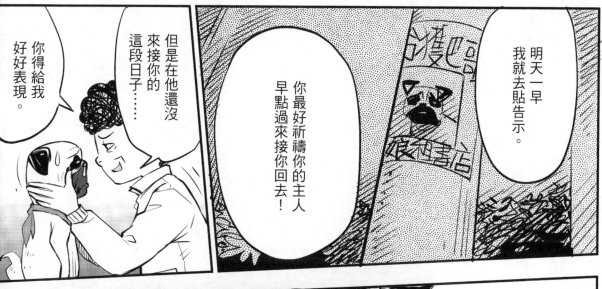

明天一早
我就去貼告示。

你最好祈禱你的主人
早點過來接你回去！

但是在他還沒
來接你的
這段日子……

你得給我
好好表現。

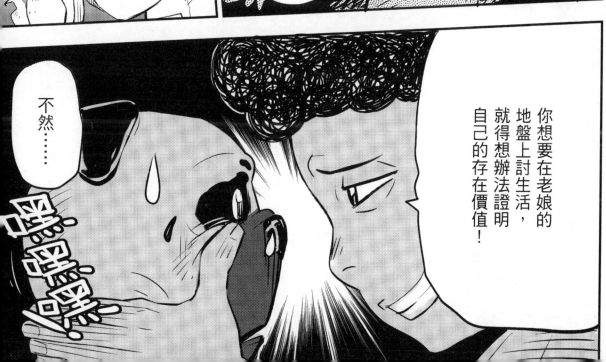

你想要在老娘的
地盤上討生活，
就得想辦法證明
自己的存在價值！

不然……

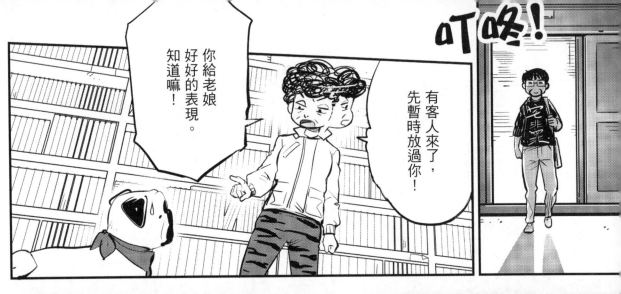

ㄉ一ㄤ！

你給老娘好好的表現。知道嘛！

有客人來了，先暫時放過你！

是要我表現什麼啦......

又不是我自己想來妳的地盤寄住的......

可憐的我，未來到底會怎樣啊......我想回家啊！

KIRIN機車

老娘租書店

汪嗚！

笨狗！不准叫！

《待續》

易水河畔 翔麟再現

浪漫

浪漫會客室

製作──浪漫編輯室

湯翔麟，這位對於漫畫相關的十八般武藝，樣樣精通的超級創作者，不僅作品產量驚人，在漫畫相關的領域，你幾乎都會看到他的蹤跡！

光是他的創作量多，卻又能兼顧品質這點，就很令人敬佩，此外其過往作品，除受到多方讚賞外還得獎連連，即知是經過多方認證的肯定。

然而稿務繁忙的他，卻總能抽身參與漫畫各類大小事，這實在是太令人稱奇了！

湯老師是如何作到的呢？相信是眾多漫畫迷都很有興趣了解的幕後紀實，以下就讓我們來透過訪談更進一步知曉，湯翔麟老師漫畫之路的大小事。

Q1：據聞您從小就立定志向要當漫畫家，是什麼起因讓您有這般想法？

A：天命吧？我是在幼稚園大班公開志願的，可能我最早的印象就是趴在地上用日曆紙的背面畫圖，畫圖也是我從小最常受到稱讚的部份。而漫畫是帶給我童年快樂最主要部份，可能潛意識的想延續並傳遞這份快樂吧。反正⋯⋯人生立志沒三思、一步江湖無盡期。鳥在天上飛、魚在水中游、一切都是天性如此吧。

Q2：您最早畫出完整的一篇漫畫是什麼時候？內容是？

A：國中時我畫了二十四頁去參加第一屆全國漫畫大擂台，內容大概是「打來打去及打來打去」～。更早⋯⋯可能國小是畫八頁老虎跟豹子打架，還是全彩的喔⋯⋯。

Q3：此番為浪漫創作的單元，為何選小巴這種狗為主角？是對此種狗情有獨鍾嗎？

A：因為我喜歡石獅子⋯⋯，他是外型最像石獅子的狗～我高三的一件雕塑作品，也是做這種巴哥犬～話說～雖然家中養過土狗、狼犬、迷你杜賓、波士頓及西施⋯但沒養過巴哥犬啊！當時年紀小，選擇權在父親手上啊！

Q4：記得您看的第一本漫畫嗎？在何時？

A：忘了、從小我父親每天都會買上1～2本漫畫，他看完會放在走道的紙箱中，讓住在家中的「薪勞大哥哥」們自由取閱，我每天去那挖，自然就會有新書～什麼類型都有。

Q5：畫風與題材那麼多變，您是如何訓練出來的？

A：一切皆是責任，緣遇與時間共同作用下的結果，前提是我對各種畫風都不排斥且對各種事物有一定程度的⋯⋯博愛。

如果我只會單一畫風，那我的案子可能會不夠多，經濟來源上也會受限於某一個案主，視野及思考方式也容易單一化。不斷的跨業界及接受不同種類的新委託案，在各種挑戰中能體現自己的價值，獲取更多收入，也更能保有獨立、自尊，行事上也就可以更圓融自如些。不停歇的接案實戰也能讓我的教學始終保持一定的多樣性及實用性，而一些窗口的合理要求與修改回覆信息，對我都是很有助益的，想法正向開闊，很多事也就正向博廣了。（因為被編輯大人要求加字，不得不寫了許多像自吹自擂的話，本來不想說出實話，只想用運氣好、人帥、人品好之類混過去的，哈哈）。

Q6：最喜歡畫哪種類型的故事題材？

A：格鬥、武俠、搞笑、動物......科幻。現代也能編的出來，但背景或機械設定太麻煩的就不想畫～哈哈～

Q7：趕稿與工作量大時，您都如何舒解壓力？

A：其實我是工作狂，直到耐操度步入中年......。之前是「吃吃喝喝」，最近發現會中場看一下FB、寫寫廢文、轉轉有趣的東西。但發現在「度」上要作出調整，有些事不用離、捨、斷，但得節制。今年再次調整各方面的生活比重。最近開始自己作菜煮食了，隨手創作奇幻風味的麟氏料理及突發奇想創意擺盤，還蠻有趣又紓壓的呢！

Q8：最欣賞的國內外創作者是？是否有受其影響？

A：多不勝數，只要稍加留心會發現每年總是有些優秀的作者與作品出現。至於影響，多少還是會有，但並不是在畫風上，而是作用在表演手法上。

Q9：許多漫畫家都有ACG類的相關收藏，請問您的收藏是什麼呢？

A：一些有助於畫圖的玩具、漫畫、教學書及教程等。其實，我收藏的是──故事。

Q10：再來是專訪標準題，請問您認為或曾經做過最浪漫的事是？

A：印象中，浪漫後的結局都有些蠢......比如，結婚前約會花大錢請老婆去吃法式餐廳，然後因為每桌都有一位服務生隨侍在側，只要一離座，餐具就會被排好，餐巾也會被立刻重新折好，還幫拉椅子，感覺受到強烈關注一整個壓力山大......最後兩人離開了酒店餐廳才覺得自在一些。或是偶爾心血來潮，默默的注視著老婆，想說......啊！也一起度過了二十多個年頭了呢。當心中一股溫柔升起，就聽到她說：「幹麼看著我發呆，沒事就去畫圖或出外運動啊！要多動，腰粗一吋，生命就......」。於是......我很多時候都很浪漫，但老婆大人大部份時間都很務實，所以浪......漫不太開來啊！但換個想法，這般平實也挺浪的。

Q11：對於今後自己創作上的期許？

A：還蠻想畫只講故事，不去刻背景跟一些有的沒的，像是分鏡腳本般的作品（笑），及刻一篇也許沒有太好故事，卻很精緻很刻的全彩漫畫。總之，得適度的作一些有趣鬥漫畫，或搞笑的兒少漫畫。也想畫一直打來打去的格獲利但無趣的創作，再用獲利來作一些有趣但沒啥獲利又要下本錢，耗費心力的創作，這就是人生XD

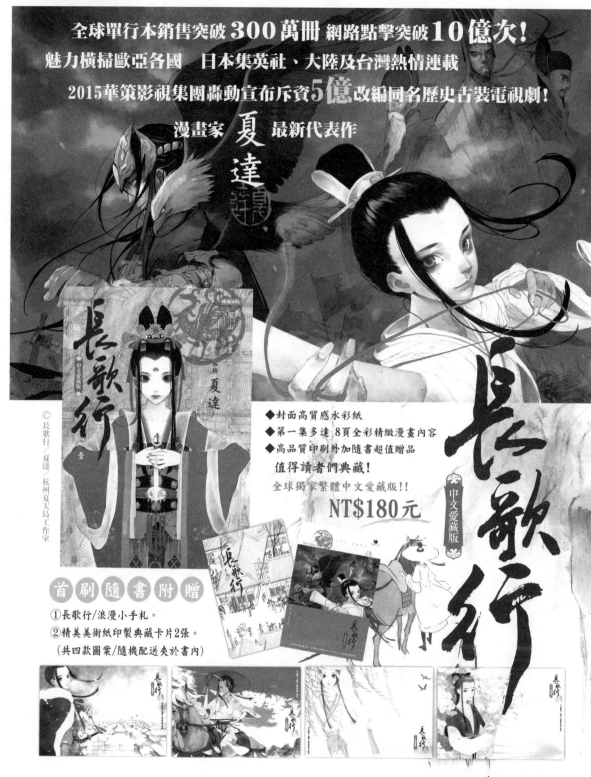
右翻頁的漫畫就看到這裡，
接下來請換左翻第一頁開始吧！

▶引領美式漫畫邁向另一個巔峰的兩大推手，MARVEL與DC。近年結合好萊塢朝大螢幕發展，催生出另一波美國超級英雄的風潮，帶動驚人的週邊效益。就算不看美式漫畫，也一定會透過其他媒體，認識這些漫畫角色。

劇情節構類似日本深山鄉野傳奇；以及推理小說中遺世獨立，封閉的小鎮故事，

女主角她為了處理家族老宅而返鄉，親人死去的靈魂飄盪於老宅，接著又與童年舊識們相遇，回憶與現實交織，露娜不得不面對一切事情的原點，「面紗」意味著生者與死著之間的屏障，只有少數的人可以揭開它。

美出版社在各國積極尋求創作者

這部超自然驚悚故事，由西班牙籍El Torres編劇，他在90年代末，成為MegaMultimedi的董事，陸續創辦MegaMultimedia、馬六甲工作室(Malaka Studio)等等，致力推廣當地作家與漫畫家。截至為止，已經影十七部系列作品出版，最新作品為「西方森林女巫」〈The Westwood Witches〉，在2010年與藝術家G.H Walta合作《面紗》，由美國出版商IDW出版。

繪者Gabriel Hernandez Walta，也是西班牙籍漫畫家，除了在IDW畫《面紗》外，於Marvel出版社也擔任鉛筆稿、墨線、上色等要

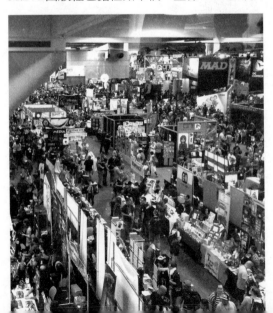

角，可謂之全才。作畫風格造型簡練近似版畫味道，古樸的線條搭配典雅顏色，如樂曲行板般流暢於畫面之中；陰影塊面用線條堆疊，衝撞色彩，凝聚成有節奏的深度，宛若在深夜聽聞布拉姆斯大提琴奏鳴曲。

當年Marvel的編輯CB Cebulski在全球汲汲尋找天才漫畫家，Gabriel Hernandez Walta立刻被Cebulski挖掘，並在兩本迷你的系列「Breaking into Comics the Marvel Way」中大顯身手，在第二集他繪製了「新變種人」系列——多重宇宙的故事，但由於排程關係，大眾首見出道作品反而為「Blink的重生」（Blink's resurrection）。他在其中大展才華，畫風、技巧、藝術表現性吸引了全球讀者。由於並未與Marvel簽獨家契約，他畫了X-Men謎你系列後，開始也跟IDW合作，出版《面紗》及《殭屍大戰機器人》〈主筆為Ashley Wood〉

韓波在《地獄第一季》中,敘述：「我呼換劊子手們，以便噬盡他們的槍枝。我呼換巨禍，以便用砂與血窒息自己。痛苦是我的神祇。我深陷泥濘。我曝曬於罪惡之中。我裝瘋賣傻。」《面紗》的女主角，置身於相同處境。當她意識到有東西想撕裂生死界線，露娜能阻止它嗎？這個魂魄又是誰？女主角能夠勇敢的生存下去，斬斷命運的魂結嗎？閱讀本系列，體驗生命救贖與完滿的旅程。

浪漫觀察員 Agetha Xu
資深場景概念設計師，圖文小說工作者，有時寫書評，喜歡畫漫畫。拾畫者，孵夢人；挖掘生命中各種奇妙故事，用紙做子宮，筆墨為胎盤，咬著牙，和緩地、仔細孵蛋中。

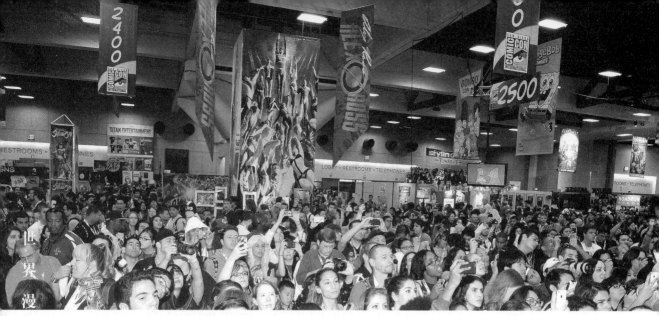

▲展覽館會場裡人山人海，不只民眾、記者。還包含電影導演、熱門影集主創、大明星、漫畫家、打扮得花枝招展的COSER，全部聚集在這場年度嘉年華。

製作──浪漫編輯室

另類的想像力，生命與死亡的界線

　　人們生活都需要一些小小的恐怖，為何大家又害怕又愛聽鬼故事？為什麼人類會對鬼怪、幽靈、顫慄之物如此著迷？在遠古時代起，人類就開始試圖想像死後的世界是如何，以及靈魂會不會彌留於現世之中？18世紀甚至產生「墓園詩派」〈詩人Thomas Gray《花園輓歌》〉、歌德式小說〈愛倫·坡《厄舍古廈的倒塌》、瑪莉·雪萊《科學怪人》〉等等作品。隨後19世紀電影發展支系中，也形成環球恐怖系列〈Universal Monsters〉，描寫神秘、異常、超自然的現象，挑逗大眾的冒險精神與想像力；在近代，驚悚靈異的魅力也散撥在漫畫故事裡。

　　許多妖魔鬼怪都會跟死亡或者屍體相聯繫。這種思索讓各個民族文化都創造了不同版本的活死人。恐怖作品反映出人對恐懼經歷的自覺追求，好奇與驚懼，建構出迷離幻境，並且同時揭露社會禁忌的結構；為了享受結局如釋重負的愉悅感，讀者願意忍受恐怖，同時體驗消極和積極兩種情緒。

融合靈異與推理《面紗》（The Veil）

　　「我們的故事就開始在被人遺忘的時間裡，黎明前的深夜，這個城市把自己捲曲起來……。」這是《面紗》第一頁，寧靜中的躁動，仿喚醒了世界深處的某些東西。

　　故事中的主角露娜，是一位靈媒偵探；專門為死去的靈魂找尋真兇，有時也會跟FBI犯罪調查部合作。她在童年發生了重大列車意外事故，僅有少數倖存者，而她是其中之一，從此以後鬼魂與陰影在她周遭揮之不去。

　　常人看來非常酷炫的職業，卻造成女主角諸多困擾。幽靈形成焦油般的泥沼，隱匿在各個角落，滲入她五官，每每逼著她快窒息；世界常常眨眼變了個樣，就像被塞進滑膩的腸。一開始她想要視而不見，但命運的齒輪依舊逼著露娜不得不向前進。

　　全書以第一人稱做旁白，灰色調的口吻，每個段落都像一首悲傷的詩：「我們厭惡黑暗，我們無從知曉躺下來等待的是什麼，或得到什麼……我們已忘卻黑暗的模樣，但黑暗仍會一直在那裡。」

浪漫

西方漫畫王國 **美利堅**

浪漫觀察員 ——— Agetha Xu

美國是全球漫畫產業少數幾個異常發達旳國家，與另外兩個漫畫強權——日本與法國，分別盤據了全球泰半以上的漫畫領空。

　　這三地的漫畫工業，雖然發展旳路數有很大的不同，但有一點卻是態度非常一致，那即是人才無比重要。不管你這位人才來自何方，只要你有足夠本事，便將你納入麾下，那態度是天下英才，皆為我所用，就以此思考邏輯厚實了他們的產業實力。

　　而美國漫壇一如電影界的好萊塢，具備了高稿酬、高知名度的相對條件。在名與利的交相誘惑下，引來各路人馬擠破頭要爭相加入。也就是如此這般的，各路英雄好漢紛紛出現在美國漫畫的場域，所以如過去細究一本美國漫畫的幕後成員，你可能會看到編劇來自英國、打稿來自韓國、完稿則是加拿大……不過你會說這是美國漫畫。

▼美國漫畫盛事，聖地牙哥國際漫畫展（San Diego Comic-Con International，簡稱SDCC），每年均吸引超過10萬人次參與。

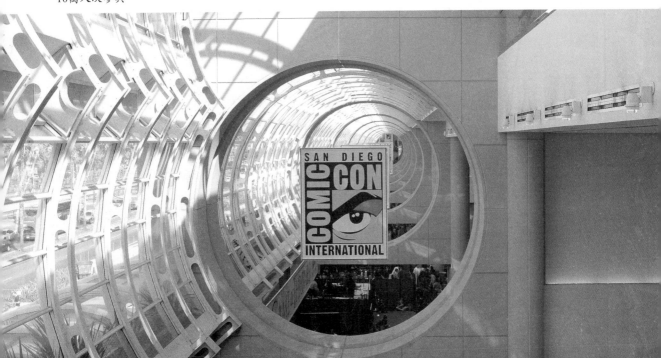

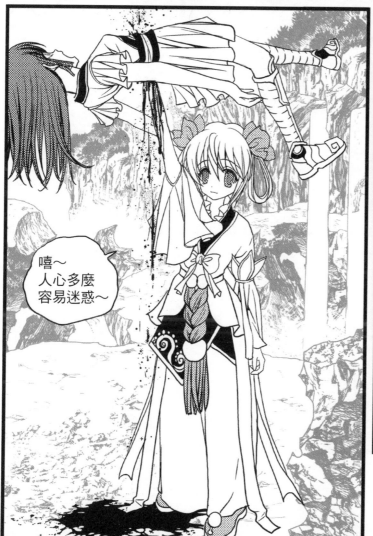

嘻~
人心多麼
容易迷惑~

《待續》

怎麼會是秦公子!!??

孩兒！！！

秦公子……

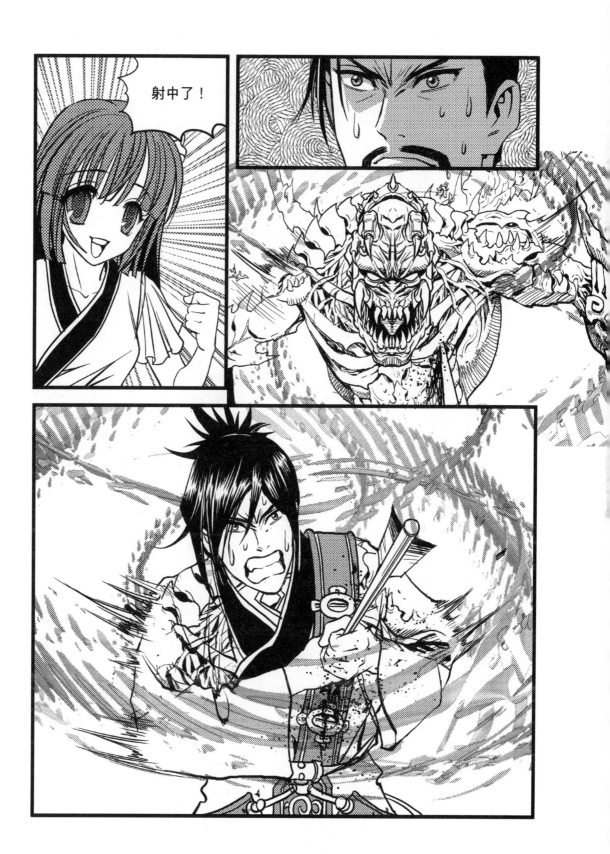

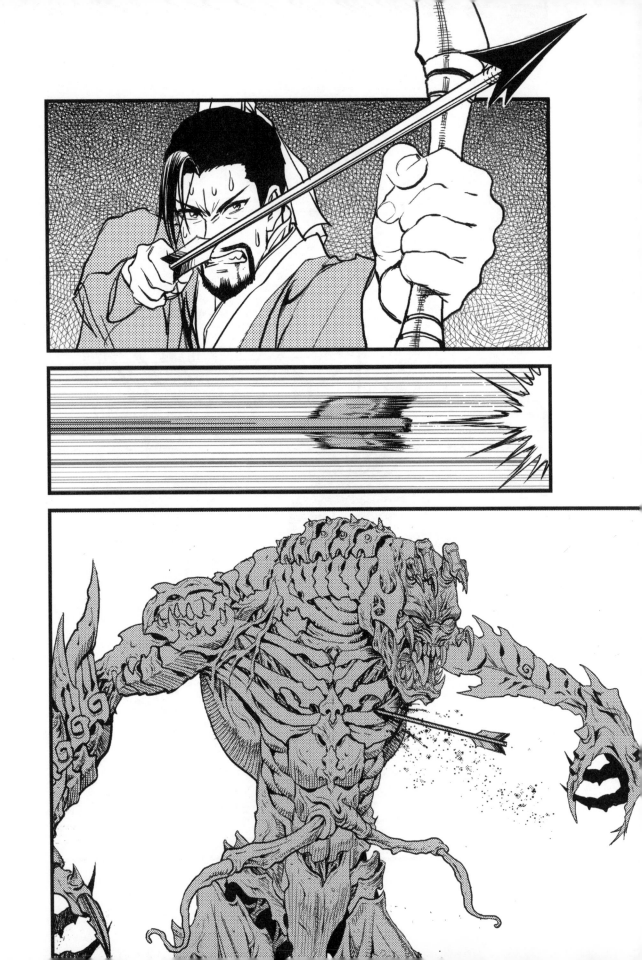

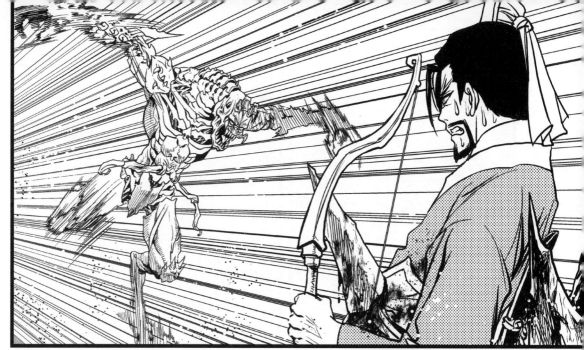

啊！箭
不見了!?

秦掌門,
箭！

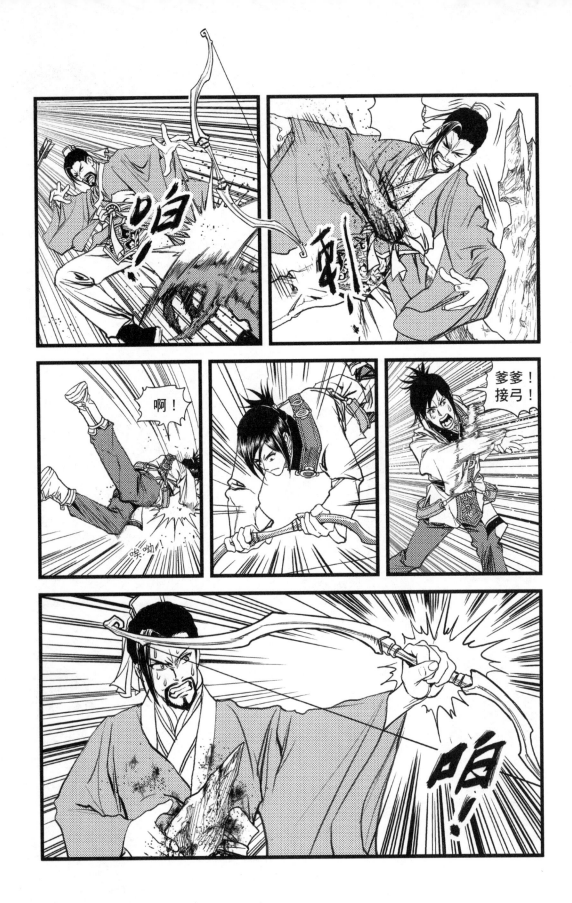

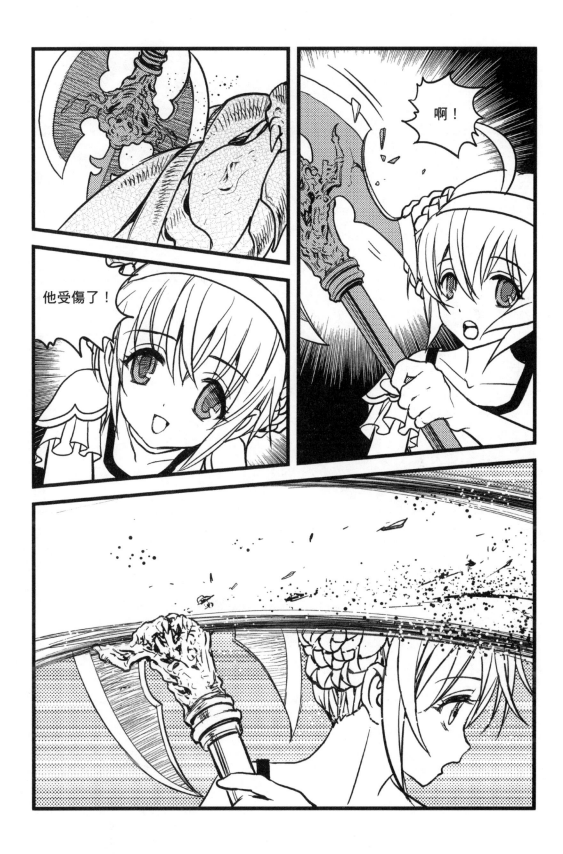

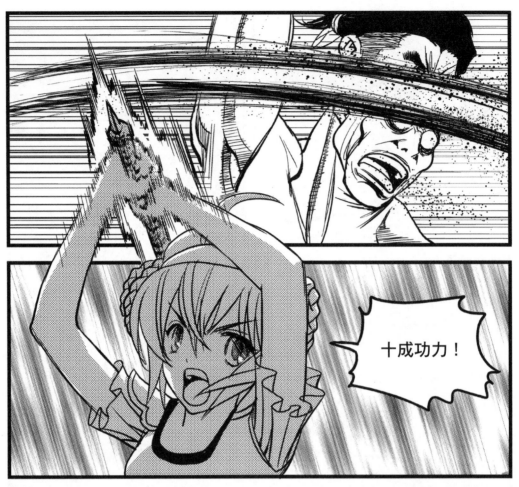

十成功力！

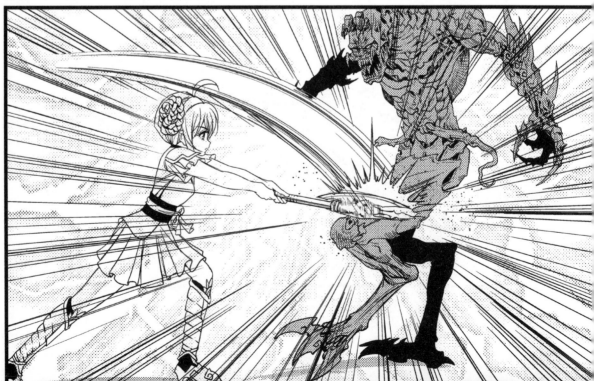

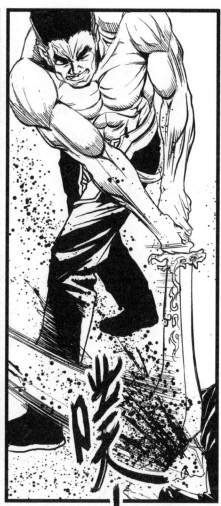

快放開！
快放開！

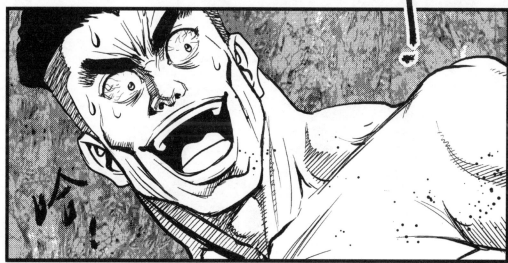

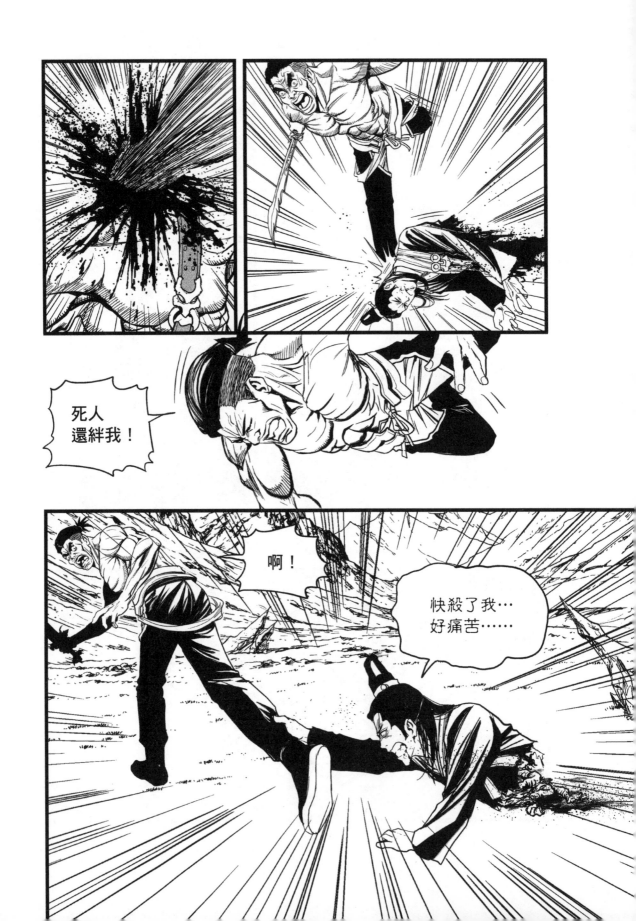

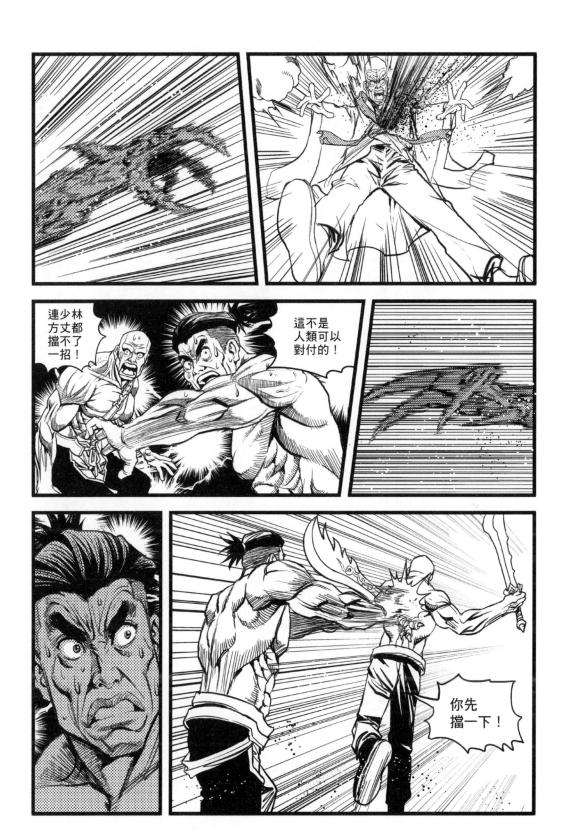

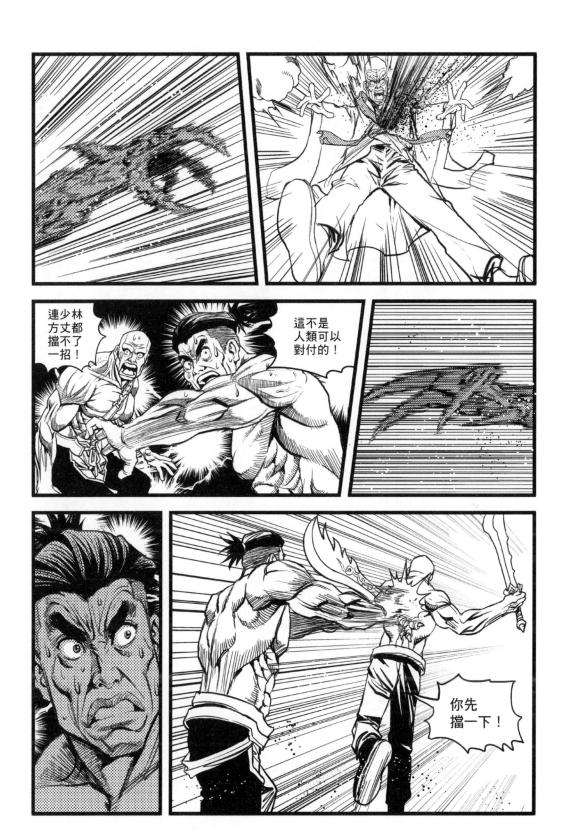

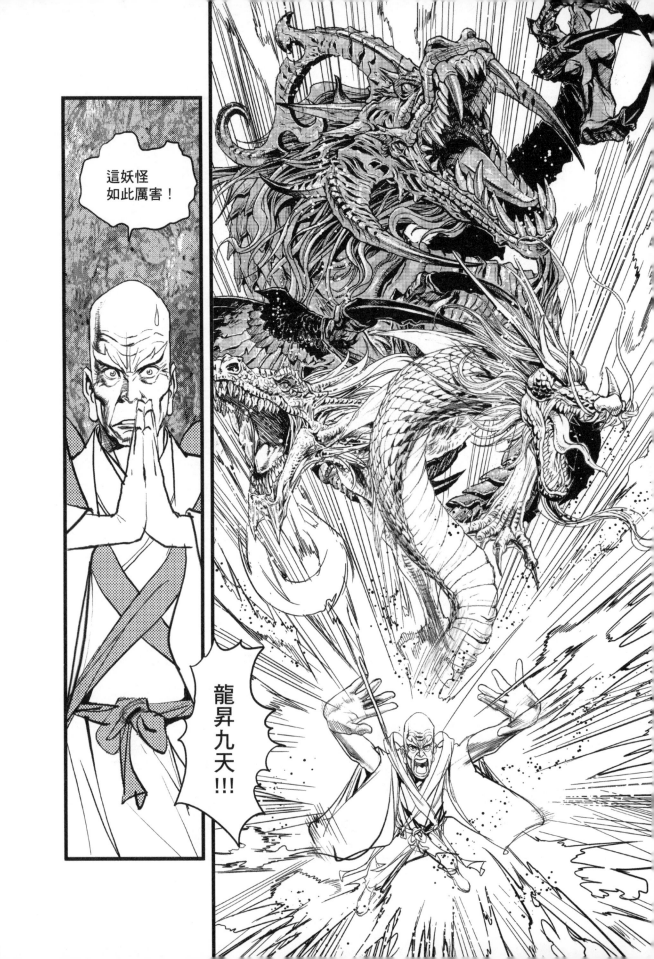

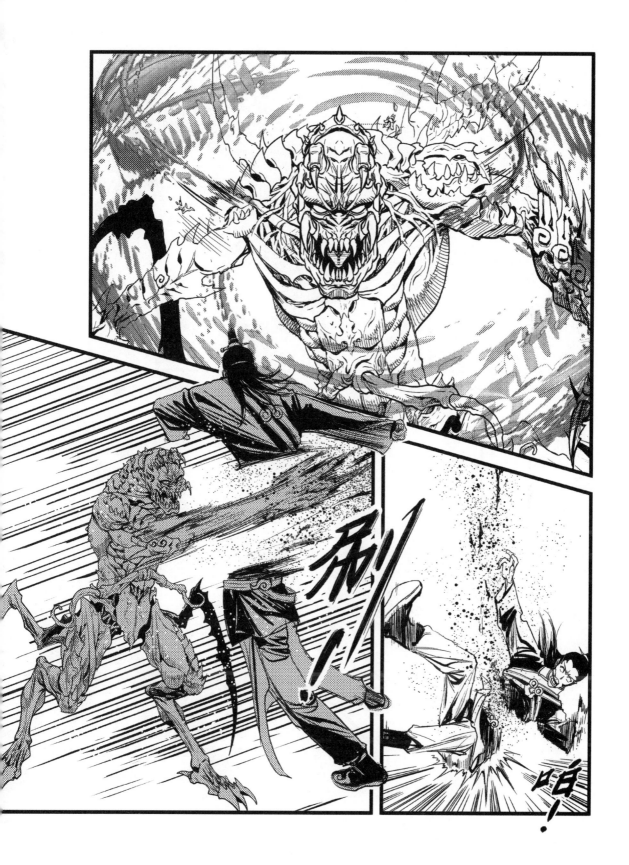

他的確是
吳掌門的公子，
因立掌門之事
未定，所以
還未發喪。

這是
怎麼回事？

本來是想
逗你們玩的，
看來
也不用了。

40

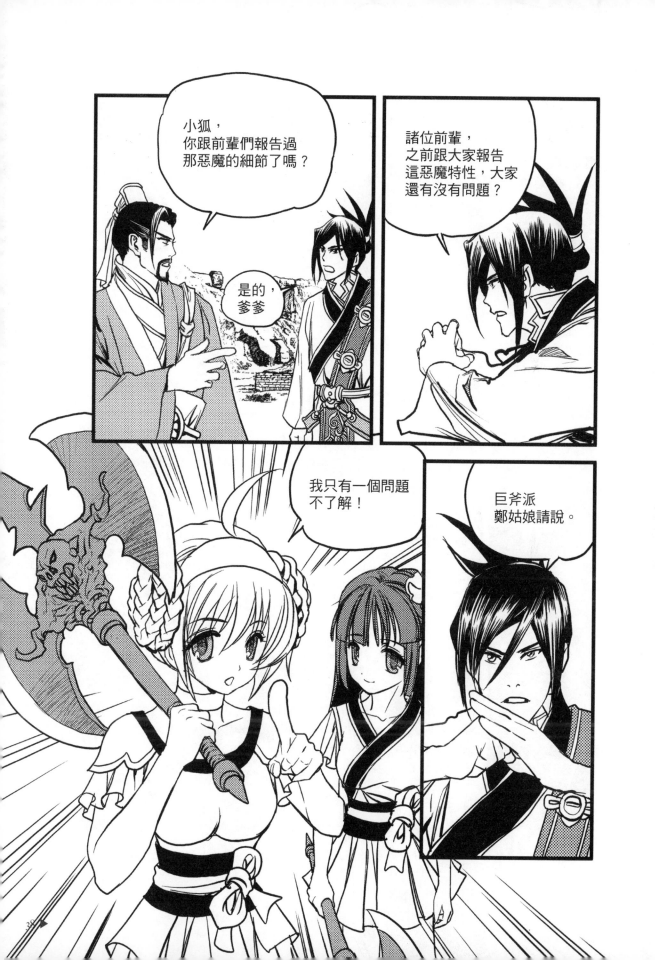

哼！秦天
他早就
慘死了。

我一定要出人頭地，
就像江湖第一大俠
秦天，你一定也聽
過他很多傳奇吧！

啊！
他死了!?
怎麼可能？

他怎麼死的??

......

這惡魔以
吃人腦維生，
一定是在人多
之處隱藏。

在秦天大俠的
號召下，各大
門派掌門都已
出動，只怕它
躲起來了。

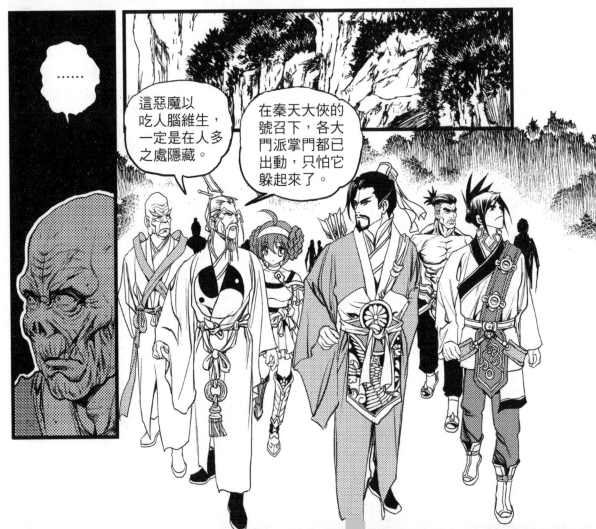

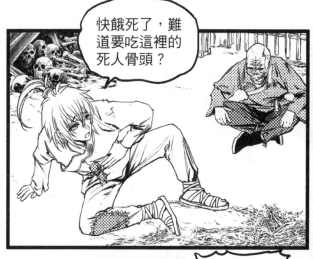

快餓死了，難道要吃這裡的死人骨頭？

開飯了！

哈！

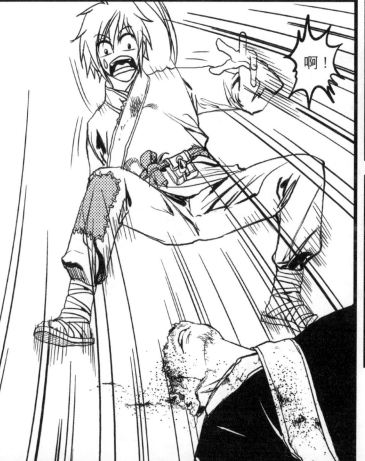

啊！

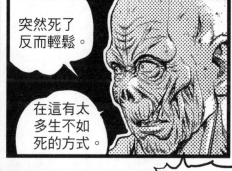

突然死了反而輕鬆。

在這有太多生不如死的方式。

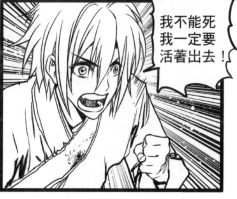

我不能死我一定要活著出去！

魔詭江湖

【第三話】

編繪———

鍾孟舜

愛漫畫，是件浪漫的事……

靈感碎碎念

畫漫畫，是一件要命浪漫的事！

2015年的某一天…
我和家人出國旅遊，將怪怪托養在女田娘家，
怪怪和DOUBLE天天玩在一起，好開心！
根據目擊者說：
DOUBLE和怪怪躺在地板上睡午覺，
怪怪用貓爪輕輕放在DOUBLE的狗爪上，
然後，兩隻就這樣睡著了。

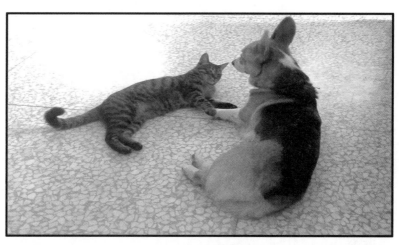

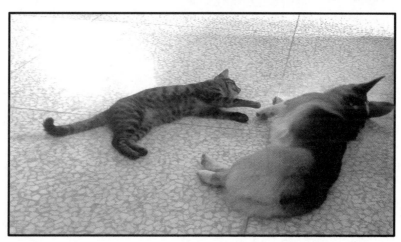

100% Happiness…… 百分百幸福原創起飛

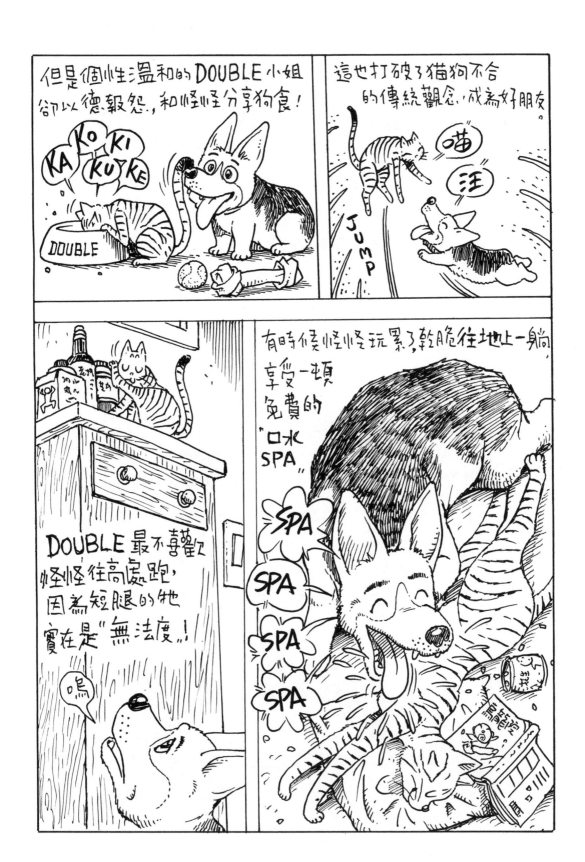

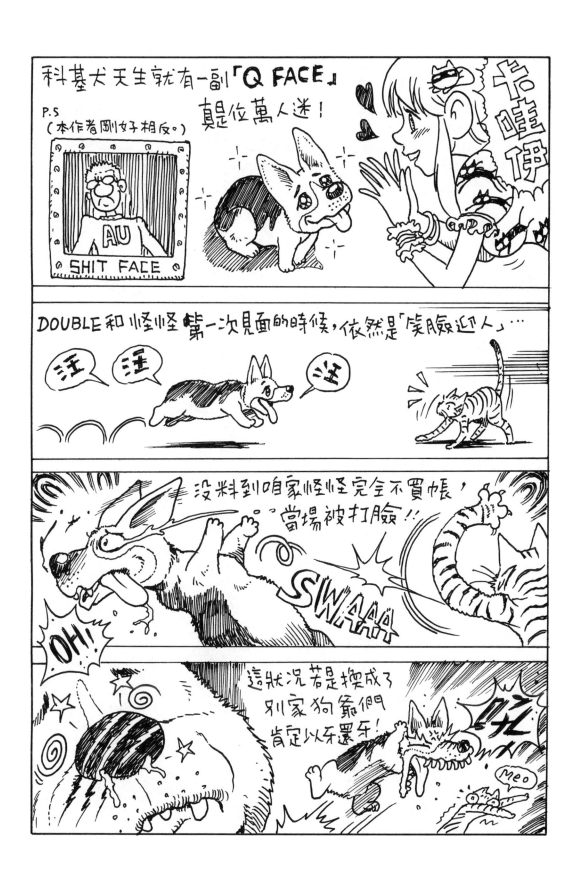

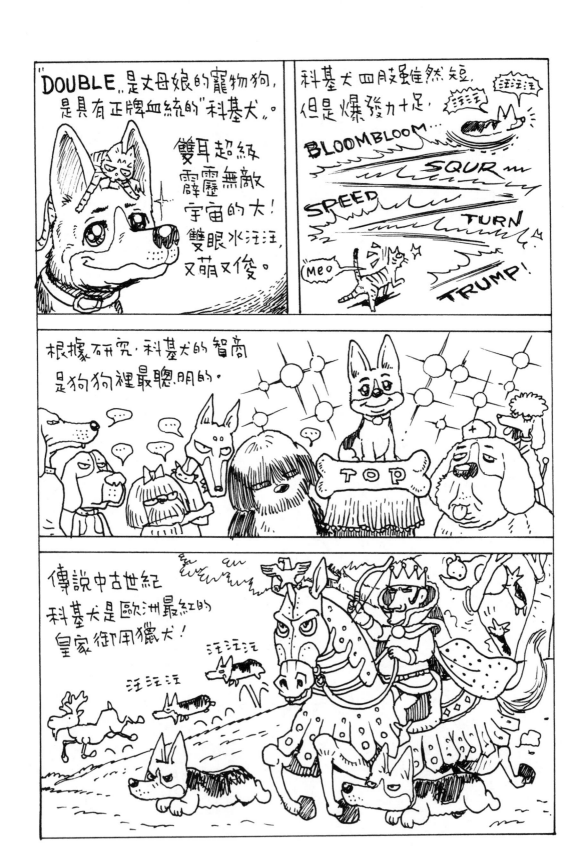

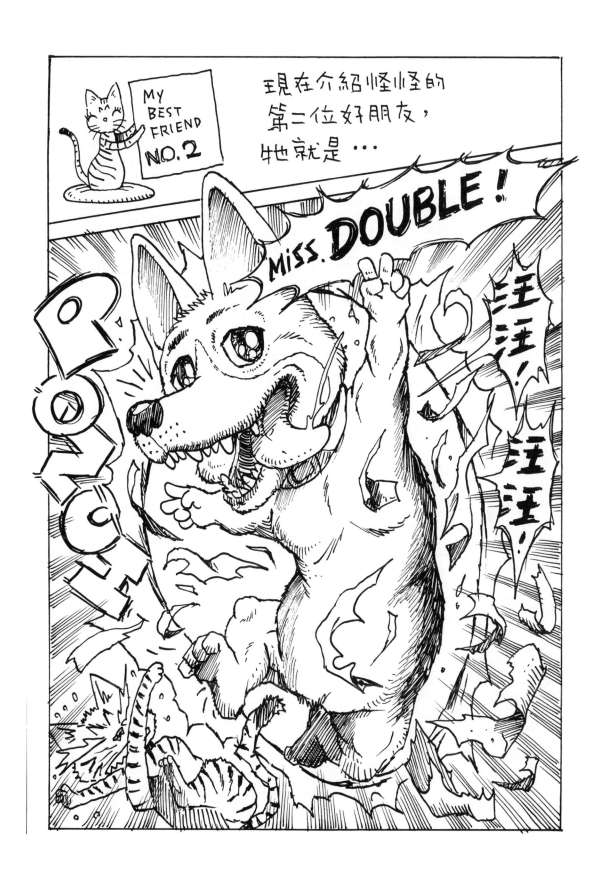

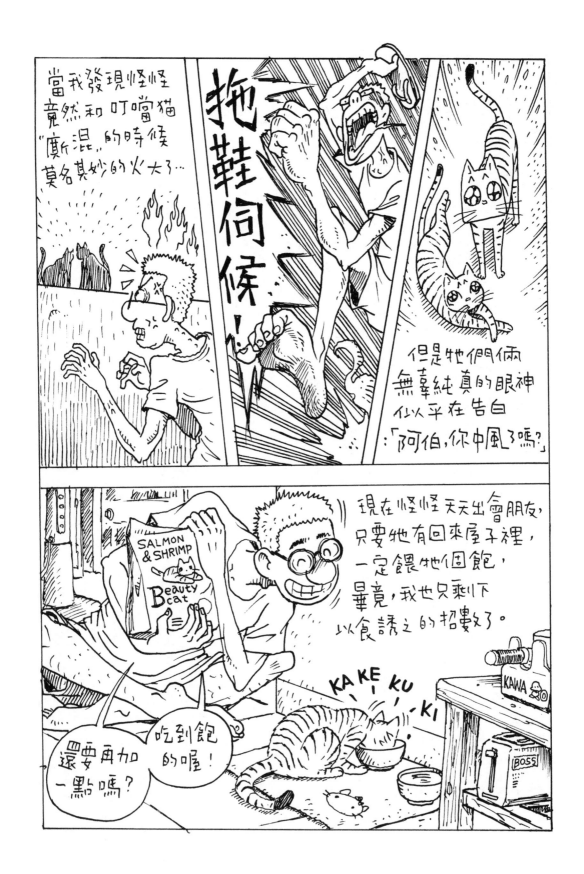

當我發現怪怪竟然和叮噹貓"斯混"的時候莫名其妙的火大了...

拖鞋伺候!

但是牠們倆無辜純真的眼神似乎在告白:「阿伯,你中風了嗎?」

現在怪怪天天出會朋友,只要牠有回來屋子裡,一定餵牠個飽,畢竟,我也只剩下以食誘之的招數了。

SALMON & SHRIMP
Beauty cat

KA KE KU -KI

KAWA

BOSS

還要再加一點嗎?

吃到飽的喔!

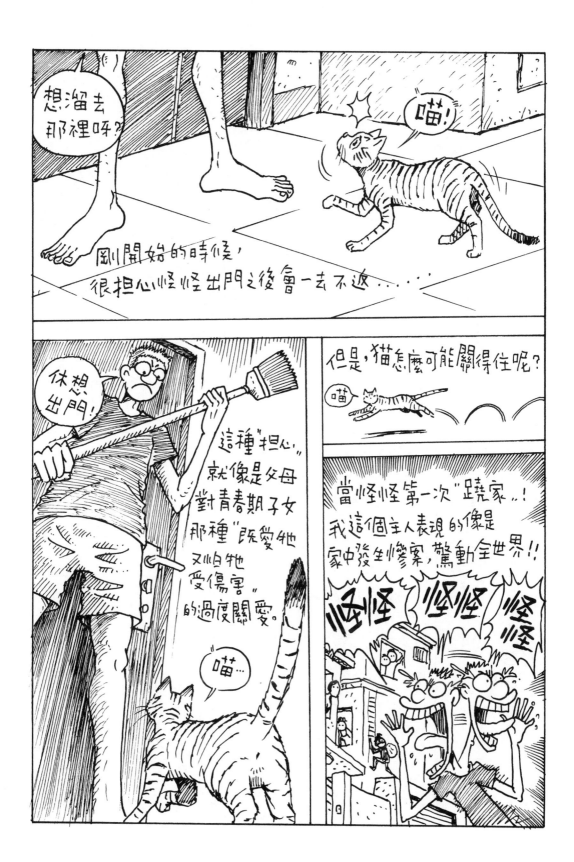

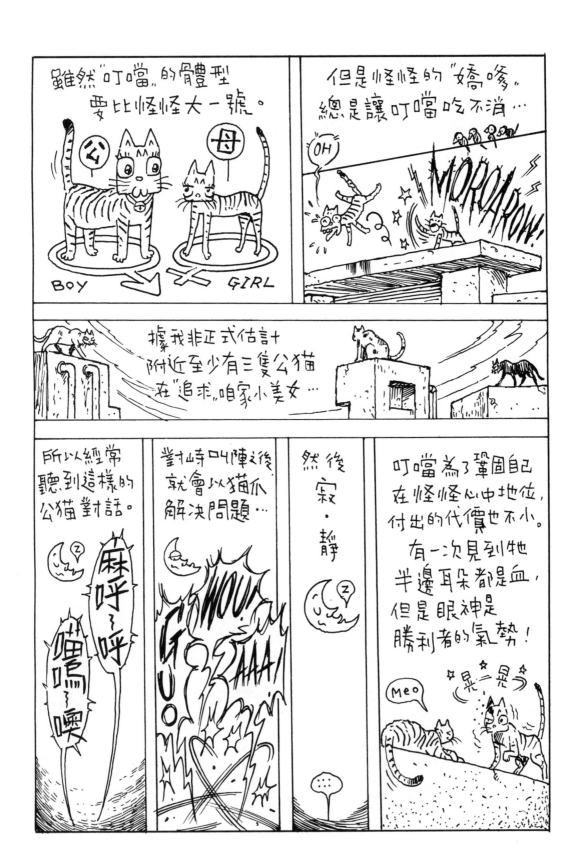

怪怪的"朋友圈"
要比我簡單許多。

喵

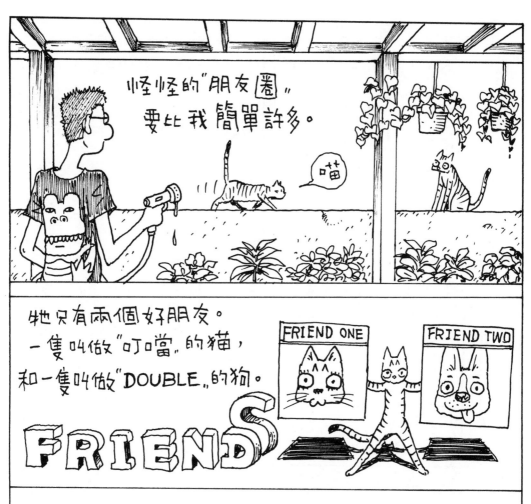

牠只有兩個好朋友。
一隻叫做"叮噹"的貓,
和一隻叫做"DOUBLE"的狗。

FRIEND ONE FRIEND TWO

FRIENDS

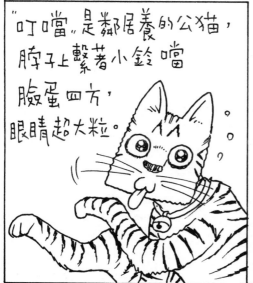

"叮噹"是鄰居養的公貓,
脖子上繫著小鈴噹
臉蛋四方,
眼睛超大粒。

因為毛色相同,
好幾次都差一點
被我誤抱……

喵

怪怪
小怪
怪怪
飲酒後……

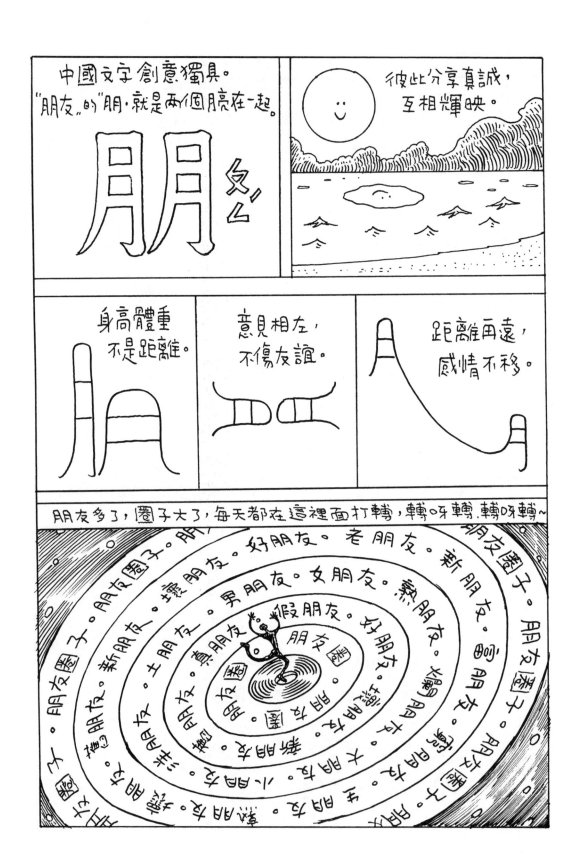

中國文字創意獨具。
"朋友"的"朋"，就是兩個月亮在一起。

朋月

彼此分享真誠，
互相輝映。

身高體重
不是距離。

意見相左，
不傷友誼。

距離再遠，
感情不移。

朋友多了，圈子大了，每天都在這裡面打轉，轉呀轉，轉呀轉~

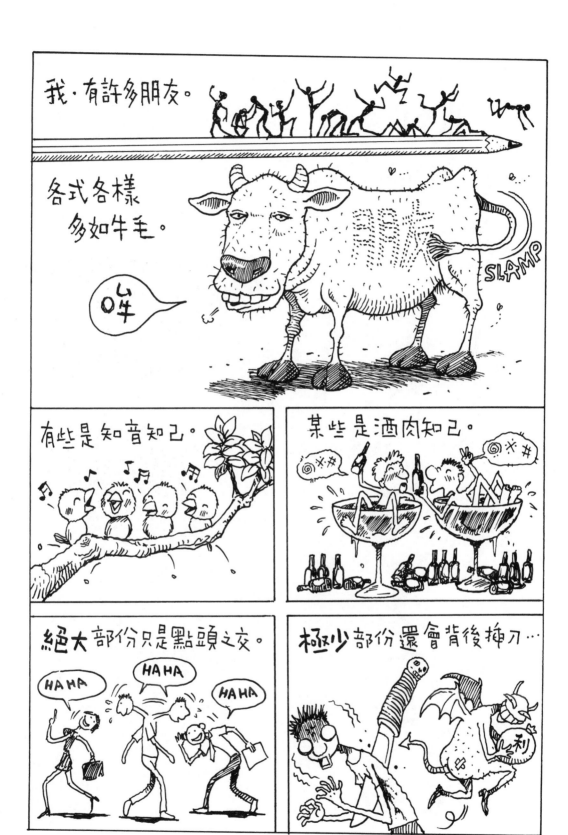

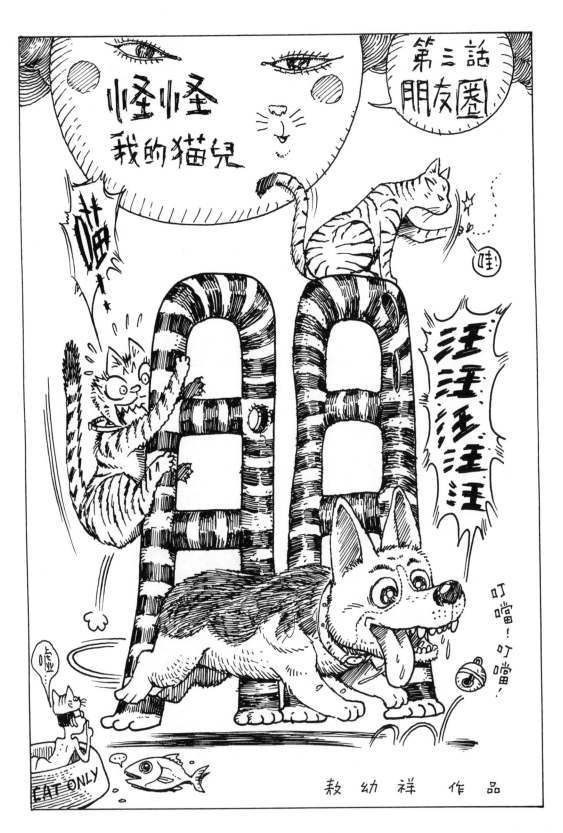

Insects » Party

發哥

※個性惡劣的小學生，是喜歡捉弄昆蟲的超級大惡魔。辮子妹的哥哥，朋友很少，只能靠捉弄昆蟲當做樂趣。

讓座

小假、阿劣，打我吧！

真的嗎，小強！

來吧，你們不用客氣！

噗通噗通！噗通！

請給老弱病殘讓位！！

喂，要這麼拚嗎！

毒品

有人揭發你販毒！

什麼，怎麼可能，我只是把人類的一些東西拿來賣而已！

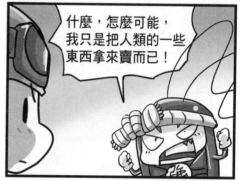

長官搜到了！

！

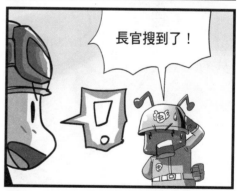

你賣的是什麼呀！

蚊香……

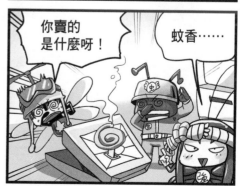

空間穿梭機

這是阿劣最新發明的空間穿梭機！

利用漩渦引力穿梭各個地方，可以省掉很多時間！

蜜蜜老師，要不要來試試！

喂，阿劣…

這種東西我打死都不試！

飛行藥

阿劣最新發明！空中飛行藥！

吃下藥後，無論能不能飛的昆蟲都能飛上天空！

難道會變成超人！

為什麼看起來這麼拙！

吃了藥的小假！

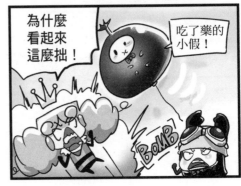

委屈

※愛幻想，膽小而怕事，能把米飯當成雪山，把湯當成海洋，總是沉醉在各種不切實際幻想中，現實中卻是一個膽小鬼。

大失所望

童話

史小強

※好色無人可擋，賤到人見人踩，車見車撞，但生命力卻旺盛到嚇人，永遠打不死、永遠踩不扁。

透過這個水晶球，能夠看到妳的前世！

我的前世肯定是個美女！

帥氣的王子被詛咒變成青蛙！

什麼，我的前世是一隻蒼蠅！！

！！

咦！青蛙！

我不要，嗚……這麼噁心的前世！太傷心了！

我知道了，只要我吻一下你，你就會變成帥氣的王子！

？！

對不起，拿錯了。那是琥珀，這個才是水晶球！

嗚呀，蜜蜜老師被吃了！

跳蚤兄弟

我就像白雪公主一樣，迷失在森林裡！

阿姨妳迷路了嗎？
叫姊姊！

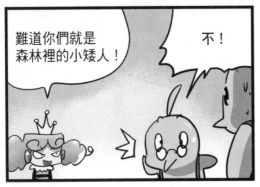
難道你們就是森林裡的小矮人！
不！

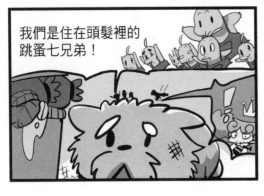
我們是住在頭髮裡的跳蚤七兄弟！

化學武器

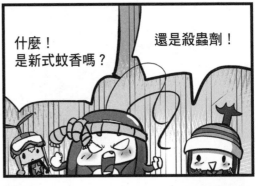
快逃呀，人類啟用化學武器殺蟲了！

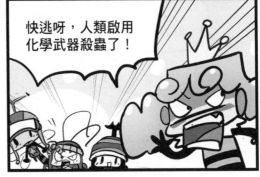
什麼！是新式蚊香嗎？
還是殺蟲劑！

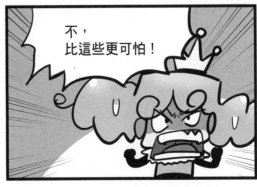
不，比這些更可怕！

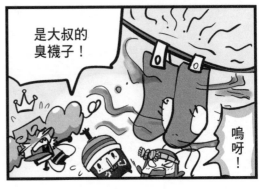
是大叔的臭襪子！
嗚呀！

宅宅

※學園食堂廚師，喜歡尋找各種美食，但找的食物卻意外的嚇人。自喻為"男人香"除了小假和阿劣外沒人願意接近。

Insects » Party

誤會大了

巴仔加油！

<div style="writing-mode: vertical-rl">

傑克

※不停打工，到處兼職賺錢、興趣是講恐怖故事。但事實上他是螳氏家族的貴公子，身價上億的高富帥，卻異常低調。

</div>

蜜蜜老師，這是我奶奶從鄉下帶來的特產！

巴仔，加油！

這是什麼？

老家的泥土。

用力！

再用力！

我知道了，敷臉泥土，對皮膚特別好！

不，蜜蜜老師，那個是…

噗通！

爺爺用來澆菜用的化糞水！

嗚呀！

終於把乘客都拉出來了！

今天的昆蟲巴士有點堵…

好幫手

誤會大了

洗澡的時候手太短了搆不到後背…

蜜蜜老師，不好了！阿劣上網了！

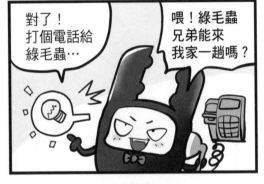

對了！打個電話給綠毛蟲…

喂！綠毛蟲兄弟能來我家一趟嗎？

不就上個網而已嘛，有什麼好擔心的！

不，蜜蜜老師，這個網不一樣！

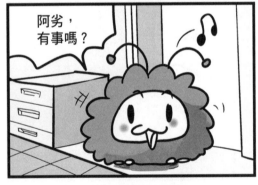

阿劣，有事嗎？

不一樣？

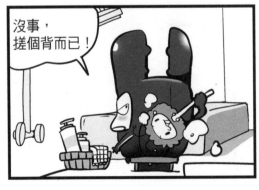

沒事，搓個背而已！

嗚呀！

嗚呀！這個網太可怕了！

蜜蜜老師

※小假的班主任，總是不滿和抱怨，妝厚到可以擋住子彈，喜歡名牌和奢侈品，但住的和吃的卻很寒酸。

17 ▶

阿劣

※世上再也找不到像阿劣這樣和小假一起犯傻的兄弟了，阿劣貪吃貪睡，力大無窮，對小假言聽計從，但生氣起來無人可擋。

自投羅網

人類的小孩子總是虐待昆蟲！

我們要團結起來！進行遊行抗議！

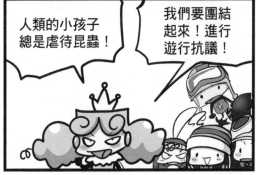

拒絕虐待！

保護昆蟲權！

昆蟲權
我們要平等

啪！！

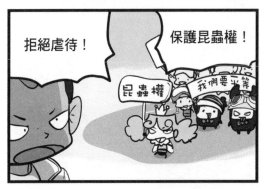

哈哈哈～一下子收集了那麼多昆蟲玩具！

到底是誰出的餿主意…

可怕

化妝舞會上

鬼，怪物，木乃伊？

哼！這些東西有什麼可怕的！

那小強你怕什麼了？

切，我什麼都不怕！

嗚呀！！小假、阿劣你們兩個快走開！

太可怕了，不要靠近我！

拖鞋怪！

新別墅

明星

電視、沙發！
檯燈、床，還有
書桌……

明星真好，一出
場就有人尖叫！

幫我把這些
東西搬到我的
新別墅來！

這有什麼，
我也行！

喂，小強，
你看清楚了！

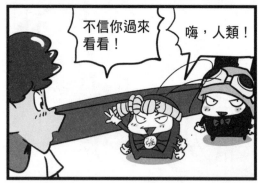

不信你過來
看看！

嗨，人類！

蟑螂屋！

那根本
不是別墅！

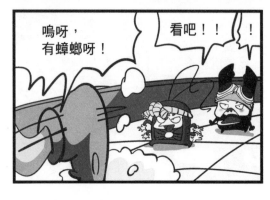

嗚呀，
有蟑螂呀！

看吧！！

！

小假

※個性快樂又積極，小假總是誤會別人的意思，然後惹一堆的麻煩。不過沒關係，小假那麼可愛那麼善良，誰都會原諒他的。

浪漫 STORY 9

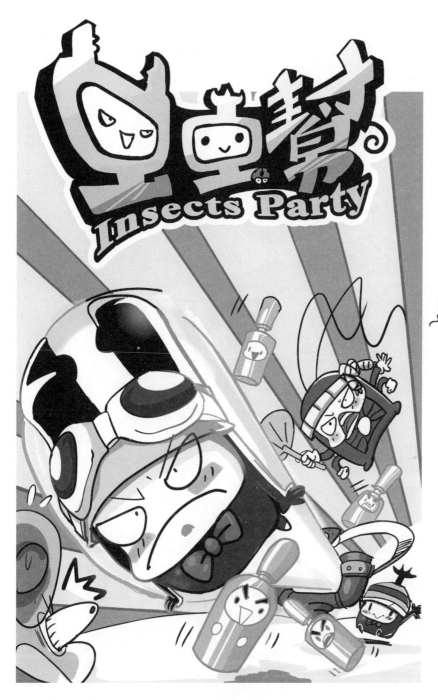

同學們
上課囉！！

編繪────

賴有賢

責任編輯────

圍巾小新

在人類生活的小角落裡，有一群可愛的昆蟲。
有傻傻小甲蟲兄弟、愛生氣的蜜蜂老師、總是不停打工的螳螂、
還有品味低下的蒼蠅、超賤的蟑螂……他們安靜和平的生活著。
可是有一天，一個小男孩發現了這群小昆蟲，於是～
人類和蟲子的爭鬥就此開始了！

100% Happiness...... 百 分 百 幸 福 原 創 起 飛

《完》

Space in Time

時光之驛

小・純愛 ③

編繪──林廉恩

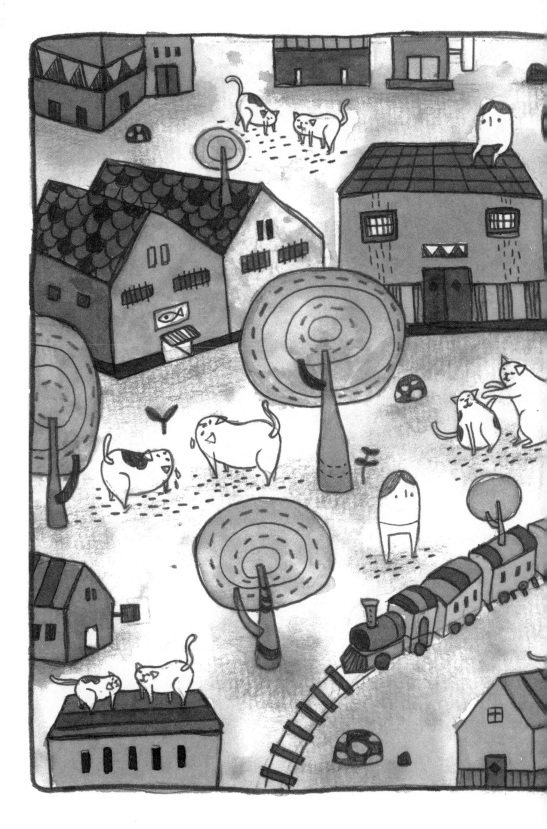

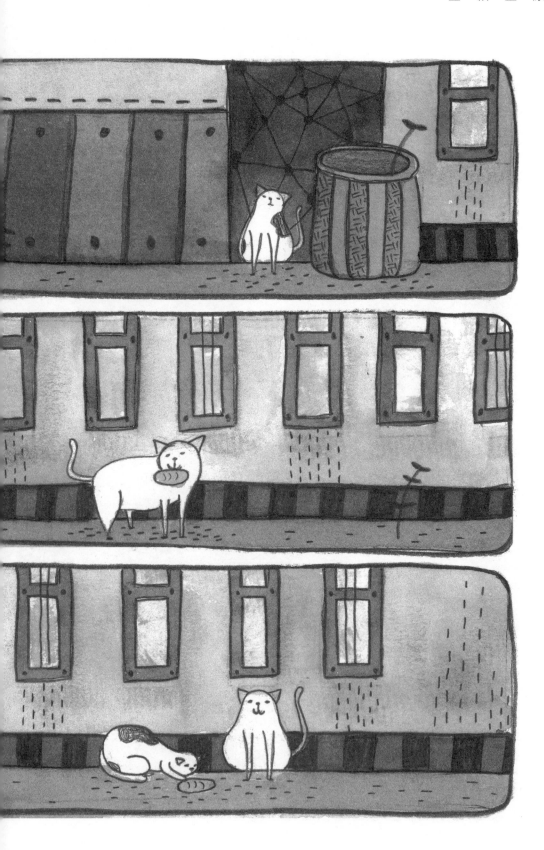

Space in Time

時光之驛

小・純愛③

編繪───林廉恩

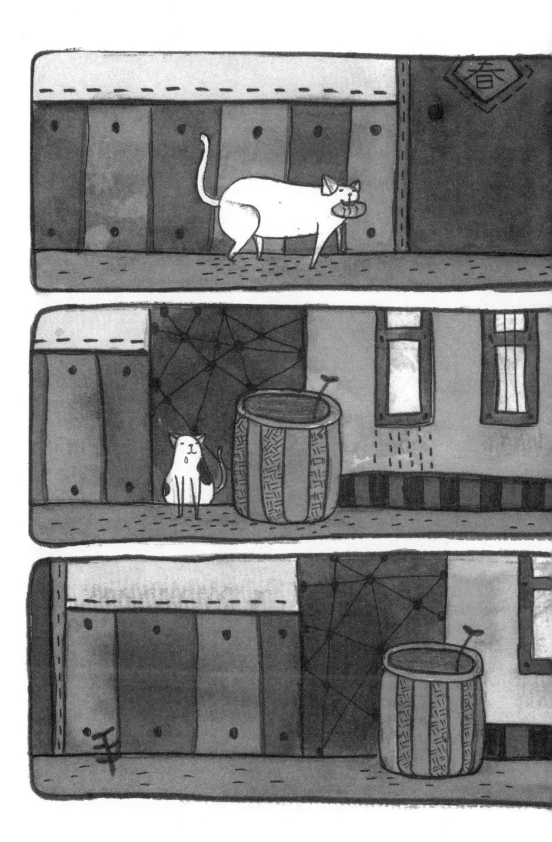

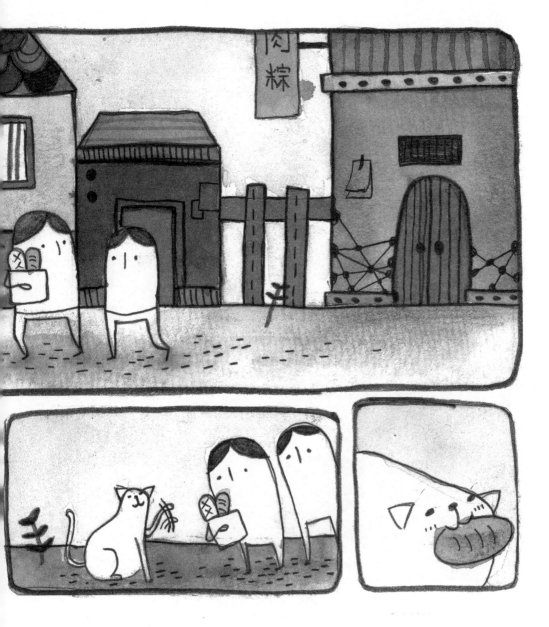

時光之驛

小·純愛③

編繪──林廉恩

時光之驛

小・純愛③

編繪───林廉恩

浪漫 STORY

ASIA CREATIVE COMIC COLLECTION

時光之驛 小·純愛③

編繪——林廉恩

時光之驛

小‧純愛③

編繪——林廉恩

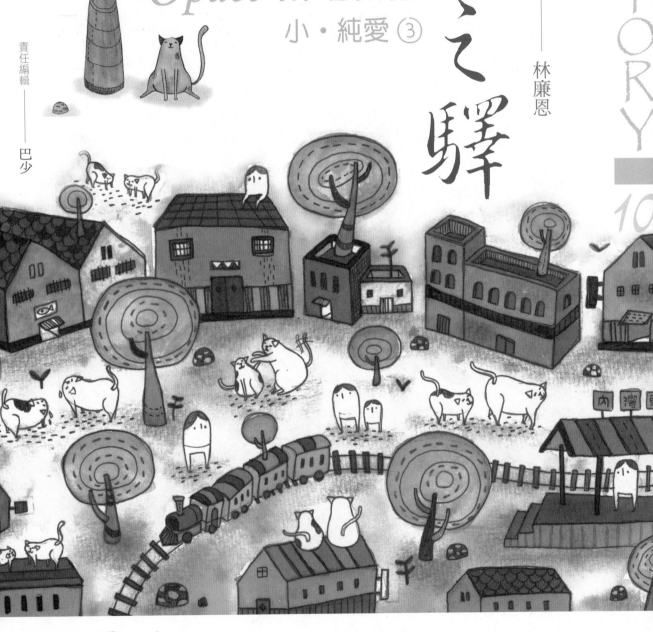

亞細亞原創誌

浪漫 STORY 10

時光之驛

Space in Time

小·純愛③

編繪——林廉恩

責任編輯——巴少

100% Happiness...... 百分百幸福原創起飛